"十四五"职业教育国家规划教材

创意构成设计（第2版）

CREATIVE COMPOSITION DESIGN

主编
施少婷
陈 曦
侯 婷

北京理工大学出版社
BEIJING INSTITUTE OF TECHNOLOGY PRESS

内容简介

本书为"十四五"职业教育国家规划教材。全书分为四个部分：第一部分构成概述篇，主要论述构成设计的产生、发展及其学习目的、内容和方法；第二部分至第四部分为创意平面构成篇、创意色彩构成篇和创意立体构成篇，分别从各项构成设计的基本原理、构成要素、表现形式等方面，依照设计评述、项目训练、专业能力拓展的顺序，详细论述了创意构成设计的相关理论与实践方法。本书图文并茂，精选了国内外优秀的设计作品，以及具有代表性的学生习作，便于学生参考借鉴；并结合各个知识点针对性地配置相应的课题训练，有利于知识的融会贯通。

本书既可作为高等职业院校艺术类、美术类专业人才培养的基础教材，也可作为艺术设计爱好者的自学用书。

版权专有　侵权必究

图书在版编目（CIP）数据

创意构成设计 / 施少婷，陈曦，侯婷主编 . —2 版 . —北京：北京理工大学出版社，2023.9 重印
ISBN 978-7-5682-7948-2

Ⅰ.①创…　Ⅱ.①施…　②陈…　③侯…　Ⅲ.①造型设计－高等学校－教材　Ⅳ.① J06

中国版本图书馆 CIP 数据核字（2019）第 253205 号

责任编辑：江　立		**文案编辑**：江　立	
责任校对：刘亚男		**责任印制**：边心超	

出版发行 / 北京理工大学出版社有限责任公司
社　　址 / 北京市丰台区四合庄路6号
邮　　编 / 100070
电　　话 /（010）68914026（教材售后服务热线）
　　　　　　（010）68944437（课件资源服务热线）
网　　址 / http：//www.bitpress.com.cn
版 印 次 / 2023年9月第2版第7次印刷
印　　刷 / 河北鑫彩博图印刷有限公司
开　　本 / 889 mm×1194 mm　1/16
印　　张 / 9
字　　数 / 312千字
定　　价 / 59.80元

图书出现印装质量问题，请拨打售后服务热线，负责调换

PREFACE 前言

"设计构成"作为普通高校艺术设计类专业的一门专业基础课程,以建立新的设计思维模式和造型观念为目标。本书是多位教师长期教学实践经验的成果体现,在实际教学活动中产生了较好的应用效果。

为更好地满足教学需要,编者在调研当前高等职业院校艺术设计类专业方向和课程设置的基础上,对原版教材进行了修订,对原书的结构进行了整体性的调整,将课程思政融入教材,并与德技双修的创新型设计人才的培养目标相吻合。修订后的教材具备以下几个特点:

一、采用"设计评述+项目训练+命题创作"的模式进行一体化教学,项目训练以知识点或技能点的形式呈现,由训练目的、教学方法、知识储备、案例欣赏、作业训练组成,由点带面拓展到命题创作的专业能力拓展部分,为专业基础课向综合技能提升的转变提供了新的思路和方法,体现了分层教学的原则。

二、为贯彻党的二十大会议精神,"坚持不懈用新时代中国特色社会主义思想凝心铸魂",本教材融入了优秀的民族文化与红色思政的内容,让学生感知民族文化内涵的同时,弘扬工匠精神,增强民族文化自信,传达节能环保意识,增添了课堂艺术魅力和文化感染力,引导学生实现知识、技能、素养等学习目标。

三、本书作为"新形态一体化"教材,配套了与教材内容相一致的教案、教学课件、教学视频等信息化资源,打破了学生学习时间和空间的限制,改变了职业院校纸质教材单一性,让学生更加有效学习。

本书由施少婷、陈曦、侯婷担任主编,陈曦负责统筹教材整体框架,微课视频资源及教学PPT统一设计工作,并负责前言、第一部分构成概述篇第二章、第三部分创意色彩构成篇的编写和相关资源建设及全书的整理工作,施少婷负责第四部分创意立体构成篇的编写和相关资源建设工作,侯婷负责第一部分构成概述篇第一章、第二部分创意平面构成设计篇的编写和相关资源建设工作。

本书在编写的过程中,选用了大量的国内外优秀设计作品及摄影作品图片,谨向这些作品的作者和拍摄者致以诚挚的谢意!还采用了大量的学生作业及设计作品,在此对这些优秀的学生表示感谢!

由于编者能力有限,书中存在的不妥及疏漏之处,恳请读者批评指正。

编 者

CONTENTS 目 录

第一部分 构成概述篇

第一章 构成设计的产生和发展 // 002
第一节 现代艺术设计的发展及构成主义运动的影响 // 002
第二节 现代构成设计的发展 // 003

第二章 构成设计的学习目的、内容和方法 // 005
第一节 构成设计的学习目的和内容 // 005
第二节 构成设计的学习方法 // 005

第二部分 创意平面构成篇

第三章 形式美法则 // 008
第一节 设计评述 // 009
第二节 项目实训 // 011
第三节 命题创作 // 018

第四章 平面构成的造型元素 // 020
第一节 设计评述 // 020
第二节 项目实训 // 023
第三节 命题创作 // 030

第五章 平面构成的组织形式 // 031
第一节 设计评述 // 031
第二节 项目实训 // 033
第三节 命题创作 // 043

CONTENTS 目录

第三部分
创意色彩构成篇

第六章 色彩的基本原理 // 045
第一节 设计评述 // 045
第二节 项目实训 // 047
第三节 命题创作 // 055

第七章 色彩与生活 // 057
第一节 设计评述 // 057
第二节 项目实训 // 059
第三节 命题创作 // 068

第八章 色彩的配色与实践运用 // 071
第一节 设计评述 // 071
第二节 项目实训 // 073
第三节 命题创作 // 084

第四部分
创意立体构成篇

第九章 立体构成的造型元素 // 088
第一节 设计评述 // 088
第二节 项目实训 // 091
第三节 命题创作 // 101

第十章 立体构成的表现形式 // 103
第一节 设计评述 // 103
第二节 项目实训 // 107
第三节 命题创作 // 118

第十一章 立体构成在设计中的应用 // 121
第一节 设计评述 // 121
第二节 项目实训 // 124
第三节 命题创作 // 133

参考文献 // 136

第一部分
PART ONE

构成概述篇

第一章 构成设计的产生和发展

第一节 现代艺术设计的发展及构成主义运动的影响

从人类艺术与设计的起源及发展历程中，人们可以清晰地看到，艺术设计是伴随着时代进步与人类社会发展而不断地变化着的。在这个科技高速发展、全球经济合作加深、各色信息轰炸、各种新媒体充斥的21世纪，现代艺术设计出现了日新月异的变化，日常生活中也越发频繁地出现形形色色、琳琅满目的富有"现代设计"与"现代设计美学"特点的视觉艺术作品。现代设计所涉及的范围包括人们通常接触的诸如视觉传达设计、影视动画设计、个人形象设计、服饰设计、工业产品设计、展示设计、建筑设计、环境艺术设计、园林设计、城市规划设计等方面，现代设计的形态体系也在不断地变动、分化、交汇、重构。

现代设计美学萌芽于19世纪中期。19世纪后期，英国掀起了一场"工艺美术运动"，后来传到欧洲大陆。由于工艺美术运动否定机械化生产，提倡艺术与手工制作相结合的做法，不适应历史的发展规律，所以不久就逐渐没落。在工艺美术运动的影响下，欧洲大陆出现了"新艺术运动"，新艺术运动认为通过精心设计，工业产品也可以与手工产品媲美。不过由于装饰烦琐，制作时间长，无法跟上高效的批量化工业生产的步伐，新艺术运动很快开始衰落。20世纪初，英国的产业革命带来了生产力的变革，产品的生产由以前的手工劳动变成了机械化大生产，新功能、新技术、新材料、新工艺的出现需要有与之相配的产品形式和外观造型。此时，德国慕尼黑成立了"德意志制造联盟"。德意志制造联盟的理论及之后的实践使德国新型的工业产品取得了巨大成功，并对整个欧洲的产品设计产生了重要影响。正是在这个基础上，工业设计运动开始产生并发展。

1919年4月1日，德国创立了"公立包豪斯学校"（Staatliches Bauhaus），由魏玛美术学院和实用美术学校合并而成，其目的是培养新型设计人才。在设计理论上，包豪斯提出了三个基本观点：一是艺术和技术的全新统一；二是设计是为了人而不是产品；三是设计应当遵循自然和客观的法则来进行。这些观点对于工业设计的发展起到了积极的作用。包豪斯设法建立基于科学基础的新的教育体系，强调科学的、合理的工作方法和艺术表现的结合；强调机器生产具有重要的作用，任何工业产品均需先进行设计；强调把设计的重心从"创作外形"转移到"解

决问题"上，使其转为真正提供方便、实用、经济、美观的设计体系；强调结合工业生产的设计方式，为现代设计奠定坚实的发展基础。

"构成"一词源于俄国十月革命前后兴起的前卫艺术运动——"构成主义运动"。构成主义以表现设计的结构为目的，直接以点、线、面为造型要素，主张用基本元素构成物象，使用铁板、玻璃、电线、纤维等工业材料，创造出新的艺术造型。由于受当时政治因素的干扰，很多参与这项运动的艺术家离开俄国前往西方，纳奇便是其中一人。他到德国，受聘于包豪斯学校后，开始将构成主义融入教育实践中，从而使构成主义得到广泛的传播并不断地发展壮大。构成主义运动是当代设计的基础，给整个艺术界带来了巨大的影响。

第二节　现代构成设计的发展

包豪斯建立的设计艺术教学体系，从现代工业设计这一新概念的要求出发，对后来的设计艺术领域（包括平面设计、产品设计、建筑设计）产生了深远影响，形成了当代艺术院校设置的平面构成、立体构成和色彩构成的主要课程框架。这一框架在20世纪的设计艺术教学中作为基本的框架，一直被世界各国沿用。因此可以说，包豪斯的设计体系奠定了现代设计艺术教育的基础，初步形成了现代设计艺术教育的科学体系。20世纪中后期，这项体系又在后现代主义设计思潮的影响下产生了一些新的变化。

一、波普艺术对构成的影响

波普（POP）一词源于英语"Popular"，有大众化、通俗、流行之意，20世纪50年代兴起于英国，并传到欧美。波普艺术又称为流行艺术、通俗艺术、新达达主义，代表着流行与大众文化的品位。波普艺术设计师认为设计应该自由地反映客观现实，不受传统约束，他们主张把现实生活中最常见的东西搬进艺术，以大众商业文化为基本特色的波普艺术便应运而生。波普艺术的具体手法是将最常见的工业、商业产品（如汽水瓶、罐头盒、糖果纸、旧广告、明星照片、商标、电影宣传画、汽车灯、破轮胎、车窗、家用电器等）搜集起来，通过解构、拼贴、重复等手法进行艺术创作，以一种与传统艺术观念完全不同，极其通俗化和庸俗化的表达形式来构成一件新的艺术作品。波普艺术的风格带有一种对社会、对传统的玩世不恭式的反叛和戏谑，它打破艺术与生活的界限，打破一切传统的审美观念。反映在构成设计中，其丰富了构成设计的设计元素，加入了更多的人性化与多元化的因素，使构成设计摆脱了以往风格单调、严肃、冷漠而缺乏人情味的设计印象。波普艺术的影响深远，也为后现代主义的发展奠定了基础。

二、欧普艺术对构成的影响

欧普艺术（Optical Art）又被称为光效应艺术、视觉效应艺术，是利用人类视觉上的错视所绘制而成的绘画艺术，它是继波普艺术之后，在欧洲科学技术革命的推动下出现的一种新的风格流派。20世纪60年代，欧普艺术几乎同时兴起于欧美各国。欧普艺术家认为抽象表现主义过于随意，又认为波普艺术过于庸俗，他们主张利用视觉变化造成的艺术形式来吸引观众。这种视觉变化主要由色彩的变化和形态的组织两方面构成，欧普艺术家在创造自己作品的同时也在不断地观察着这两方面在视觉中产生的各种幻觉，试图挖掘潜藏在这种幻觉表象后面的基本规律。欧普艺术的表现形式是通过绘画达到一种视知觉的运动，是精心设计并按一定规律排列而成的波纹或几何形绘画，它使用刺眼的色彩，造成动感和闪烁感的效果，使视神经在与画面图形的接触过程中产生令人眩晕的光效应现象与视幻效果。欧普艺术家以此来探索视觉艺术与知觉心理之间的关系，试图证明用严谨的科学设计也能激活视觉神经，通过视觉作用唤起并组合成视觉形象，以使人产生与传统绘画同样动人的艺术体验。出于这一目

的，欧普艺术家摒弃了传统绘画中一切的自然再现，转而在作品中使用黑白对比或强烈色彩的几何抽象，在纯粹色彩或几何形态中以强烈的刺激来冲击人们的视觉，令视觉产生错视效果或空间变形，从而使其作品有波动和变化之感。欧普艺术的这种设计风格对现代构成的发展产生了深远的影响，并且一直沿用到现今的一些构成作品中。

三、光电科技发展对构成的影响

随着现代光电科技的发展，光的应用不再仅限于照明，设计师在造型中发挥其修饰、再创造，乃至直接营造特殊造型效果的作用，同时增加了时间感与运动感。运动的直接导入使视觉各要素之间形成动态关系，从而使造型各要素处于积极能动的状态，打破了传统造型各要素及其关系静止、单一的局限，营造出更加丰富多彩的视觉效果。设计师利用光变化的多样性和灵活性及其可控制的特性，发挥光与光的承照面的多样造型作用，既可以弥补、克服实体物质材料造型的机械性局限，又可以形成现代构成方式创新与突破的全新途径。设计师利用光媒体的种种特性与表现技法进行环境、室内、产品、广告、舞台以及展示等多方面、多角度的艺术设计，这种利用光和光的现象性质来表现的艺术形式称为光构成，其在现代艺术设计中起到了重要作用。

第二章 构成设计的学习目的、内容和方法

第一节 构成设计的学习目的和内容

"构成设计"是普通高校艺术设计专业的一门基础课程。它根据当前教学与实践的需求安排内容，旨在为艺术设计专业的学生打下良好的设计理论基础。学生通过对构成设计基础课程的学习，对平面构成、立体构成、色彩构成的概念、构成因素及造型方法的了解和掌握，以及对构成基础的各种技法的学习和训练，可在了解和掌握构成造型方法和艺术规律的基础上，从传统的观察事物的模式中解放出来，建立新的思维模式和造型观念，训练动手和用脑能力，即实践与思考的能力和创造美的能力，并提高艺术表现能力、审美能力和创造能力。

本书介绍了构成设计的概念和要素，以平面构成设计、色彩构成设计和立体构成设计为理论基础，详细讲述了平面构成的概念和理论，平面构成的基本要素点、线、面的构成及其形式美法则，多种平面构成关系的设计练习；色彩的基本理论，色彩的视知觉，色彩构成的规律；立体构成的概念及其理论，立体构成的基本要素，线材、面材、块材及其综合构成法则；最后结合实训项目激发学生的创意思维。

第二节 构成设计的学习方法

构成设计体系来源于德国包豪斯设计学院，是现代设计学科的基本理论体系，是目前世界上设计教学领域普遍设置的专业基础课。它注重理论与实践的结合，鼓励学生打破和超越旧的观念束缚和视觉习惯，运用不同的设计表现手法，使学生具有崭新的、敏锐的视觉认知能力。因此，探索有效的学习方法和途径，对于学习构成设计来说是非常重要的。学习过程中应该注意以下几点。

CREATIVE COMPOSITION DESIGN

一、注重理论和实践的结合，穿插合理有效的实践环节

设计专业是一门实践性很强的学科，需要"实践+理论"的结合。只有通过实践，学生才能积累经验，发现问题，设计出具有创新性的作品。在学习过程中，学生需要系统地学习和训练，勤于动脑，勤于动手，提高基础设计能力，为以后的专业设计学习打下基础。

二、主动学习，拓展思路，培养动手习惯和创新思维

注重观察、发现、联想、记忆、分析等多方面能力的训练，培养发散性思维，拓展思路，激发新的灵感，对问题提出自己的想法和建议。在课后训练中，要避免将单一的模仿或照抄作为自己的学习标准，应将创新意识和创新思维的训练贯穿于课程的始终。

三、注重知识结构的系统性及其与各专业之间的联系

注重学习内容与相关专业的衔接性，以运用型学习为目的，将基础课程与专业课程良好地衔接起来，为与后续专业内容之间的融会贯通打下基础。

第二部分
PART TWO

创意平面构成篇

第三章 形式美法则

CHAPTER 3

学习目标

本章对美的形式规律进行抽象概括，通过对设计师作品的解读，了解美的法则在设计作品中的运用规律。通过项目训练，熟练运用"多样与统一""对比与调和""节奏与韵律""对称与均衡""分割与比例"等形式美法则。

素养目标

1. 通过构成作品专业训练，发现生活中的艺术形象，挖掘更多创作元素。
2. 通过命题创作中的汉字拆分练习，认识汉字魅力，体验汉字之美，传递文化自信。
3. 教学过程中贯穿马克思主义世界观，引导学生通过专业知识服务群众，回馈社会。

 万物皆有道，"道生一，一生二，二生三，三生万物"。世间万物皆有法则，宇宙中生生不息的规律的产生，源于事物发展的趋势与自我需求。在艺术的世界里，人类从古至今都没有停下追逐美的脚步，他们以普遍认同的规律去发现美、创造美，从而缔造出艺术自身的规律——形式美法则。在现代艺术中，人们对美的理性与感性规律有了一定的认知，并深度挖掘美的规律形式，这就构成了形式美法则，它的运用对所有艺术设计门类中的创造美感都具有广泛的指导意义。

 形式美法则是人类在长期的艺术实践中对美的形式规律的经验总结和抽象概括，它是客观事物和艺术形象在形式上的美的表现，主要包括多样与统一、对比与调和、节奏与韵律、对称与均衡、分割与比例。研究和探索形式美法则，能够培养人们对形式美的敏感，指导人们更好地去创造美的事物。平面构成中的形式美法则就是利用美的规律，指导、规范构成设计，创造设计完善、富有个性的平面构成。

第一节 设计评述

一、靳埭强——《创造新标准》

1. 认识设计师

靳埭强，1942年生于广东番禺，中国著名平面设计师。1957年定居香港，做学徒，满师后当了10年裁缝师，其后在香港中文大学攻读设计课程。1967年开始从事设计工作，屡获奖项，享负盛名，其作品被德国、丹麦、法国、日本等多个国家和地区的美术博物馆收藏。靳埭强曾担任香港设计师协会三任主席、汕头大学长江艺术设计学院院长，现任香港艺术馆荣誉顾问、中央美术学院客座教授，出版有《平面设计实践》《商业设计艺术》《海报设计》《广告设计》《日本设计师对谈录》《商标与机构形象》等著作。

2. 设计师的自白

"我不知为什么喜欢用尺子，我当年当裁缝用尺子，后来做设计师也用尺子。现在你们用电脑可能不需要拿尺子来量，但是对我来说，尺子对我的生活很重要，我就觉得很有感情，很小时候的乡愁情怀，所以就收藏了第一把。"

"标准是人做的，人就是标准。所以，不是要真正有尺子，心中有尺就可以了，有这个标准，你就可以用任何的方法来量度。"

3. 作品评述

《创造新标准》是靳埭强先生设计的北京奥运海报（图3-1）。奥运是创造新标准的地方，每一个运动员都想创造一个新的世界标准。靳埭强先生用中国传统水墨画的表现技法创作了一系列代表奥运精神和奥运体育项目的平面设计海报，画面中的"B""J"是"北京"的缩写，也可以看成艺术体操的带子舞表演，而此系列还包含了跨栏、跳水、游泳、举重、射击等不同体育项目。其突破传统、大胆新颖的创作手法独树一帜，每一幅作品都简洁地以寥寥几笔勾勒的水墨线条和一把中国特有的尺子为画面元素。其作品以静凸显动，以墨色对比余白，在极简单之中蕴含无尽的内涵。大量的余白与黑色主题之间，飘逸的墨迹与沉静稳重的尺子之间，都透露着一种素净、灵动之感，但又凸显主题的庄重强烈，营造出对比与和谐的气氛，形成了"笔不到而意到"的意境。

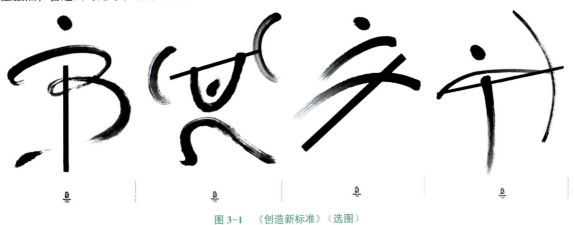

图3-1 《创造新标准》（选图）

二、韩家英——《天涯》杂志系列海报

1. 认识设计师

韩家英是一位中国知名设计师，1961年生于天津，1982—1986年就读于西安美术学院工艺系装潢专业，1986—1990年任教于西北纺织学院服装系，手绘创作并丝网印刷海报《人以食为天》等作品，1990年任职于深圳万科企业

有限公司影视部,后任万科文化传播有限公司设计总监,1993年成立韩家英设计有限公司。他的商业设计代表作遍及知名企业,包括康佳、创维、新大洲、怡宝、雪花、万科文化等,其成功的商业设计在为客户创造利润的同时也为自己赢得了声誉。

2. 设计师的自白

"设计师不应该只是满足或拘泥于自我玩味,设计师要有他的社会责任感和清醒立场,设计师要做的事是把优秀的、提升社会审美的东西建立起来。"

"我发现现在的学生最缺的是两方面:第一就是见识。有没有见识决定了你有没有创意,因为现在市面上所谓的创意都是抄国外的。当然,山寨也需要眼光。第二,缺的是专业技能,现在很多年轻设计师连排字体都排不漂亮,这是基本的审美能力。"

3. 作品评述

《天涯》杂志的图形创造,一开始就希望通过不同于惯例性文学杂志形象的打造,表达这本位于天南一角的杂志的独具一格和杂志人的洁身自爱。韩家英把看似和文学内容无关紧要的图形采取对称的结构以达到画面的均衡和稳定,呈现出"镜"与"像"的折射关系,延伸了杂志人文字背后的气质与心态。他调遣了可辨却不可阅读的汉字群、单纯如黑却又具五色之分的墨色、虽是平面却似乎又有空间引导的图形等,建立了《天涯》的独特形象(图3-2)。

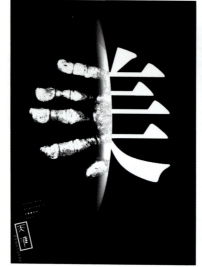

图3-2　《天涯》杂志系列海报(选图)

三、冈特·兰堡——《书》海报

1. 认识设计师

冈特·兰堡,1938年出生于德国麦克兰堡,被称为"德国视觉诗人",并与日本的福田繁雄、美国的西摩·切瓦斯特并称为当代"世界三大平面设计师"。在将近40年的职业生涯中,冈特·兰堡设计了约3 000幅招贴,每一幅招贴后面都有一则故事。他的招贴多次在国际艺术大展和双年展上获奖,纽约现代艺术博物馆将他的几幅招贴作为永久藏品珍藏。冈特·兰堡力图通过设计表现个人的艺术思想、意识观念和形态立场,在视觉传达功能的基础之上,把设计当成诗歌那样创作,高度地体现个人化与自由化。他更加强调自我意识和对生活的领悟,在视觉效果上追求视觉冲击力,强调平面效果的突破。

2. 设计师的自白

"诗、艺术和文学是人们每天都能感受到的,它无处不在,人们只要去观察它就能发现它。"

3. 作品评述

冈特·兰堡的作品体现了很多存在于生活中的艺术,他把一些生活中常见的主题作为创作元素,加之艺术的处理,使其具有另外的一些象征含义。图3-3所示的冈特·兰堡设计的《书》海报,将书作为主体图形,图形沿中轴线错落有序地组合,同类设计元素在不同面积、不同位置的交替变化,使整个版式产生如音乐般的节奏感和韵律感。

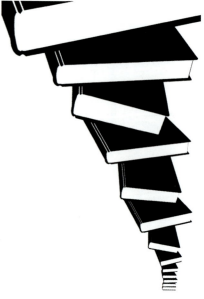

图3-3　《书》海报

四、靳埭强——靳埭强与其设计中的红点

1. 设计师的自白

"红点是我在20世纪80年代开始使用的一个视觉元素,也是精神元素,它可以融汇我的设计意念,有生命地传递着丰富的讯息。"

2. 作品评述

在靳埭强的许多作品中都出现了一个朱红而鲜亮的红点,红点是靳埭强个人风格的体现,也是对恩师吕寿琨的致敬。红点作为设计元素,成为靳埭强作品中的视觉焦点,象征和煦的阳光、大自然的伤痕、母亲的乳房、人的心灵,又或者代表一种警醒、沟通的情绪,还蕴含着靳埭强执着追求艺术的精神(图3-4至图3-6)。纵观靳埭强这一类海报作品,都采用了中国水墨画"留白"的典型构图方法和常见的"写意"手法。大面积的留白使画面中的红点更为突出,形成视觉的焦点和画面视觉元素的重点。

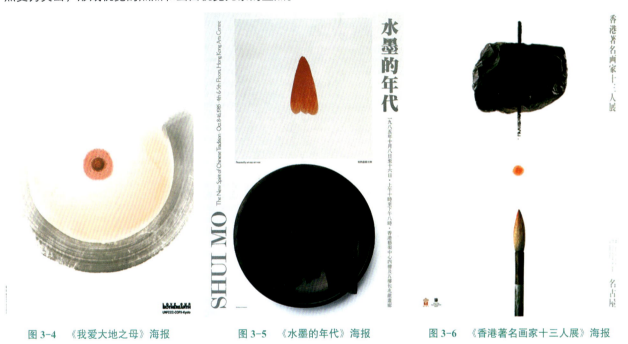

图3-4 《我爱大地之母》海报　　图3-5 《水墨的年代》海报　　图3-6 《香港著名画家十三人展》海报

第二节　项目实训

项目训练一:多样与统一

训练目的:

本项目通过教学活动,让学生了解平面构成中多样与统一的形式法则,并利用多样与统一的规律,训练学生在设计表达时做到个体求异,整体求同。

教学方法:

(1)课前准备白色卡纸、黑色卡纸、绘图纸、铅笔、针管笔、勾线笔、颜料、洗笔筒、尺子、圆规等工具。

(2)教师以习近平总书记在教育工作会议上的讲话和在文艺工作会议上的讲话作为牵引,坚持课程从群众中来,又要服务于群众,以设计师作品为切入点,讲解多样与统一构成法则如何在设计案例中服务群众。

(3)以个人为单位完成6个多样与统一构成训练作品。

知识储备：

多样与统一既是一切事物变化的规律，又是平面构成设计所遵循的总体原则。多样与统一，也称为变化与统一，多样（变化）是个体求异，统一是整体求同。

多样强调画面中的差异性和变化性，追求个体的不同，突出变化的部分，以增强画面的视觉吸引力。图 3-7 所示的 Silver 和 Green 的视觉包装设计，不同类别的产品通过包装颜色的变化让消费者感受到产品种类的差异。图 3-8 所示的日本新村设计事务所设计的富有环保性的鱼袋，从色泽、手感、气味等多方面都表现出一致性，但图案发生了变化，形成了视觉的变化与统一效果，也是当下包装设计的主流趋势之一。

多样与统一、对比与调和、节奏与韵律

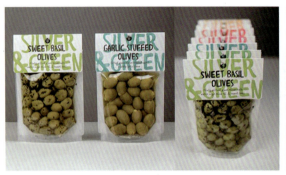

图 3-7 Silver 和 Green 的视觉包装设计　　　　图 3-8 日本新村设计事务所的鱼袋设计

统一是指多样复杂的形态要素通过合理的秩序并置在一起，形成某种一致性或者给人一致性的感觉。统一并不是使多种形态单一化、简单化，而是使他们的多种变化因素具有条理性和规律性。图 3-9 所示的 Ridna Marka 的系列包装设计，同一口味的果汁摆放在一起时会形成连续有趣的水果图样，使整体与部分的关系更为和谐。

多样保证了画面的丰富性，统一又避免了画面的繁杂，所以这两者是缺一不可的。在多样与统一的原则中，多样性表现出事物相互对立的一面，在这种对立关系中，通过比较可获得事物、形态之间的差别与不同；但如果无限制地追求这种差别，事物表现出的形式就会杂乱无章、主次不分。在平面构成中，需要仔细研究构成元素之间一切合乎逻辑的关系，使之统一于画面。

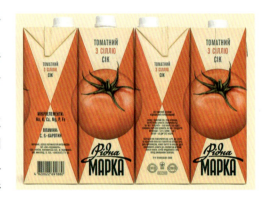

图 3-9 Ridna Marka 的系列包装设计

多样与统一既相互对立又相互依存，要用辩证的方法正确处理两者的关系。在平面构成设计中，要将构成的元素有机地结合起来，在统一中要求变化多样，在多样变化中力求统一，从而设计出好的作品。

【作业训练】

题目：多样与统一构成训练

（1）作业内容。

运用多样与统一形式法则完成 6 个构成作品

（2）作业要求。

①构成元素不限，使用单色上色。

②单个作品尺寸为 15 cm×15 cm。

③作品完成后装裱于 4 开黑色卡纸上。

案例欣赏：多样与统一

项目训练二：对比与调和

训练目的：
本项目通过教学活动，让学生了解平面构成中对比与调和的形式法则，让学生理解对立元素之间的相互依存关系，训练学生在设计表达中做到对立与统一。

教学方法：
（1）课前准备白色卡纸、黑色卡纸、绘图纸、铅笔、针管笔、勾线笔、颜料、洗笔筒、尺子、圆规等工具。
（2）教师以设计师作品为切入点讲解对比与调和构成法则在设计案例中的运用。
（3）以个人为单位完成6个对比与调和构成训练作品。

知识储备：
对比与调和反映矛盾的两种状态，差异显著的表现称为对比，差异较小的表现称为调和，它是"对立与统一规律"在平面构成中的具体体现。

对比是最常见的一种艺术表现形式，广泛应用于各种艺术媒体中，如舞蹈中的动与静、音乐中的强与弱、绘画中的冷与暖、建筑中的开与合等。平面构成中的对比指差异明显的视觉造型因素，甚至处于相反关系（对立关系）的视觉造型因素的并置，被广泛用于招贴、书籍、包装、标志等的图形、文字及编排等方面。形成对比的因素有形状对比、大小对比、方向对比、疏密对比、色彩对比（图3-10）、质感对比、空间对比、动静对比等。

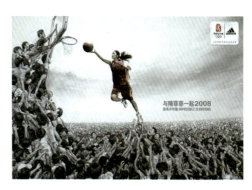

图3-10　阿迪达斯北京奥运会广告（色彩对比）

调和是使对立元素相互依存，充满联系，有机配置、协调，减少其中的差异性，消除元素之间的决然对立，避免生硬和杂乱，从而构成统一协调的整体。

对比与调和是一种本质上的差异的整体。没有对比，调和就无从谈起。对比是制造矛盾的手段，调和是解决矛盾的方法。对比产生多样变化，调和产生多样统一。调和的手法主要有两种：一是减弱个体的个性特征，降低不同物体的差异性，寻求不同元素中的妥协点，使对方互相渗透融合、增强共性，如图3-11所示；二是在画面中添加新的具有双方共性的中间元素，使观者在潜意识里能寻找到画面中元素的连贯性或一致性，建立起元素之间的相互呼应，如图3-12所示。

图3-11　招贴设计

图3-12　有态度的巧克力

CREATIVE COMPOSITION DESIGN

【作业训练】

题目：对比与调和构成训练

（1）作业内容。

运用对比与调和形式法则完成6个构成作品。

（2）作业要求。

①构成元素不限，使用单色上色。

②单个作品尺寸为15 cm×15 cm。

③作品完成后装裱于4开黑色卡纸上。

案例欣赏：对比与调和

项目训练三：节奏与韵律

训练目的：

本项目通过教学活动，让学生了解平面构成中节奏与韵律的形式法则，研究图像在一定的变化规律中，重复出现所产生的运动感。理解生活中节奏与韵律的秩序美感。

教学方法：

（1）课前准备白色卡纸、黑色卡纸、绘图纸、铅笔、针管笔、勾线笔、颜料、洗笔筒、尺子、圆规等工具。

（2）教师在教学过程中贯彻马克思主义世界观，即世界是物质的，物质是运动的，运动是有规律的，结合设计师作品讲解节奏与韵律构成法则在设计案例中的运用。

（3）以个人为单位完成6个节奏与韵律构成训练作品。

知识储备：

节奏是指音乐旋律中的节拍，它代表音乐节拍的变化和重复，具有时间感和规律性，在音乐中被定义为"互相连接的音，所经时间的秩序"。在造型艺术中，节奏是艺术表现的重要形式美法则之一，它是指视觉造型因素有秩序、有规律地递增或递减，产生一定阶段性的变化，并反复出现和并置，呈现一种具有张力的跃动。在平面构成中将图形按照等距格式反复排列，进行空间上的伸展，如连续的线、断续的面等，就会产生节奏，如图3-13所示。

韵律是指诗歌中的声韵和律动，它不是简单的重复，而是节奏的变化形式。在造型艺术中，重复的图形以强弱起伏、抑扬顿挫的规律进行变化，从而产生优美的律动感。例如，陈幼坚为2008年北京奥运会设计的《新北京 新奥运》的申奥海报，五环环绕着天坛，有大有小，有虚有实，产生了很强的节奏感和韵律感，体现了运动的感觉，又具有北京的特色，如图3-14所示。

节奏与韵律往往互相依存，互为因果。节奏是以统一为主的重复变化，韵律是以变化为主的多样统一。节奏在韵律基础上发展，韵律在节奏基础上丰富。节奏与韵律的运用，能创造出形象鲜明、形式独特的视觉效果，表现轻松、优雅的情感，还可通过跃动提高诉求力度。

图3-13 建筑表面

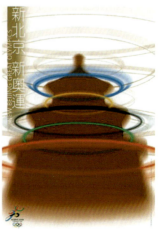

图3-14 《新北京 新奥运》

【作业训练】

题目：节奏与韵律构成训练

（1）作业内容。

运用节奏与韵律形式法则完成 6 个构成作品。

（2）作业要求。

①构成元素不限，使用单色上色。

②单个作品尺寸为 15 cm×15 cm。

③作品完成后装裱于 4 开黑色卡纸上。

案例欣赏：节奏与韵律

项目训练四：对称与均衡

训练目的：

本项目通过教学活动，让学生了解平面构成中对称与均衡的形式法则，掌握画面平衡的常用手法，在构成训练中，根据图像的形状、大小、轻重、色彩、材质的不同而判断出对称与均衡的设计结构。

教学方法：

（1）课前准备白色卡纸、黑色卡纸、绘图纸、铅笔、针管笔、勾线笔、颜料、洗笔筒、尺子、圆规等工具。

（2）教师以设计师作品为切入点讲解对称与均衡构成法则在设计案例中的运用，引导学生在生活中发现亮点，提炼亮点。

（3）以个人为单位完成 6 个对称与均衡构成训练作品。

知识储备：

对称与均衡是使画面达到平衡的常用手法。平衡并非实际质量的均衡关系，而是根据图像的形状、大小、轻重、色彩、材质的不同而作用于视觉判断的平衡与稳定。对称是严格的规则平衡，是平衡最基本的形式，称为"物理平衡"或"规则平衡"；均衡是比较自由、活泼的对称，是对称的变体，又称"心理平衡"。

对称是指以画面中的中心视点或中轴线为基准，左右、上下对称的视觉造型因素完全均等一致，形成视觉上的静止平衡状态。对称的形式有多种，最常见的是轴对称和中心对称。轴对称以直线划分图形，其两边的形或量完全相同，如图 3-15 所示。中心对称指在平面内，把图形绕着某点旋转 180°，旋转后的图形与原来的图形重合，如图 3-16 所示。

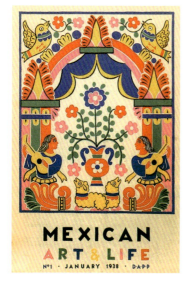

图 3-15　*Mexican Art & Life* 1938 年 1 月刊

图 3-16　传统图案设计

对称与均衡、分割与比例、焦点与重点

均衡是指在具体非对称性的视觉中形成一种等量不等形的平衡状态，从而使人在视觉和心理上产生和谐、稳定的感受，所以它又称"动态平衡"和"心理平衡"。均衡需要画面中的各形态元素达到形体和力量上的平等均衡，需要设计者深入思考各部分形态元素的特性、分量、位置和作用力的强度。均衡常见的表现有形状、大小、位置、色彩、肌理、质感的均衡，均衡的对称变化随意、自由，可以不完全受中心点和中轴线控制。在平面构成中，这种"心理平衡"的形式美表现手法需要在构成实践中不断培养和提高，如图 3-17 所示。

对称与均衡虽然都是使画面产生平衡的方式，但视觉表现效果却是不同的。对称能使画面具有秩序、规律、理性、肃静的美感，但过多出现容易使人产生单调、呆板、机械的感觉；均衡较之对称更为自由、灵活、和谐、丰富、活泼，有动感和变化感，但设计者需要把握变化程度，不可因变化过多而失衡。

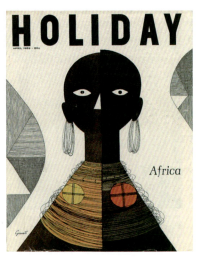

图 3-17　*Holiday*　1959 年 4 月

【作业训练】

题目：对称与均衡构成训练

（1）作业内容。

运用对称与均衡形式法则完成 6 个构成作品。

（2）作业要求。

①构成元素不限，使用单色上色。

②单个作品尺寸为 15 cm×15 cm。

③作品完成后装裱于 4 开黑色卡纸上。

案例欣赏：对称与均衡

项目训练五：分割与比例

训练目的：

本项目通过教学活动，让学生了解如何按一定比例对画面或空间进行切分和划分，熟练运用等形分割、等量分割、比例分割、自由分割等方式。

教学方法：

（1）课前准备白色卡纸、黑色卡纸、绘图纸、铅笔、针管笔、勾线笔、颜料、洗笔筒、尺子、圆规等工具。

（2）教师以中国太极图作为切入点讲解分割与比例构成法则在设计案例中的运用，引导学生运用分割与比例构成法则分析中西方经典设计作品。

（3）以个人为单位完成 6 个分割与比例构成训练作品。

知识储备：

构成设计中的分割可分为立体分割和平面分割，它按一定比例对画面或空间进行切分和划分，例如建筑物的外部及内部的空间分割，被广泛运用于书籍、杂志、DM 手册、报纸、招贴、包装等版面设计中的平面分割等。分割的方式有多种，如等形分割、等量分割、比例分割、自由分割等。等形分割要求分割后空间的各部分形态和面积相同。等量分割不要求形态相同，只要求各部分面积和比例一样。自由分割是不规则的，是凭设计者的主观意向、审美能力和实践经验对画面进行分割的方法。如图 3-18 所示，现代抽象派著名画家蒙德里安的早期作品就是按照分割和单纯比例构成的，它以直线

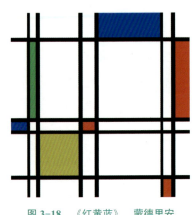

图 3-18　《红黄蓝》　蒙德里安

为主要表现手段，由水平线和垂直线组成。

比例是图形中局部与整体或局部与局部之间的大小比率关系，是对图形进行分割所需要建立的规则。达·芬奇说："美感应完全建立在各部分之间神圣的比例关系之上。"任何美的作品，其形式结构中都包含着合理舒适的比例与尺度，常见的比例有完全相等的比例和古希腊数学家发现的黄金分割比，如图3-19所示。

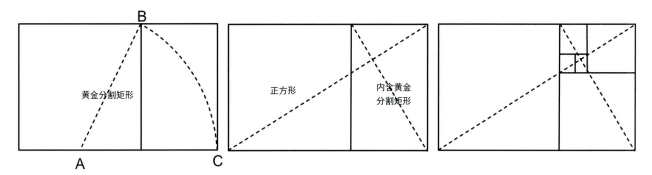

图 3-19　黄金分割比

黄金分割比是把一条线段分割为长、短两部分，使全长与长段之比等于长段与短段之比，即 1.618∶1 或 1∶0.618，这个比例能使人在视觉上产生美感，如图3-20所示。在神奇的自然界中，黄金分割比也随处可见，天使鱼的身体形状符合完美的黄金分割比例，其嘴和腮都位于二次黄金分割的矩形上，如图3-21所示。黄金分割比是当今世界上公认的最美、最经典的比例，也是设计中理想的比例标准，被建筑师广泛地应用于建筑、雕塑、壁画上，在很多艺术品以及建筑中都能找到它。用黄金分割比建造殿堂会使之更加雄伟、美丽。埃及的金字塔、希腊雅典的帕特农神庙、印度的泰姬陵，这些伟大杰作都有黄金分割的影子，如图3-22和图3-23所示。

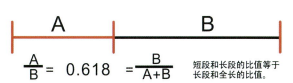

图 3-20　黄金分割比公式

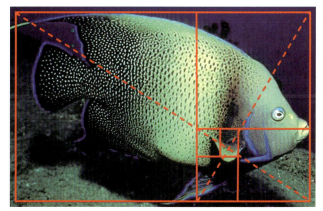

图 3-21　天使鱼

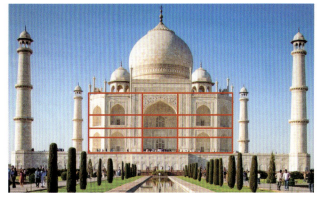

图 3-22　泰姬陵

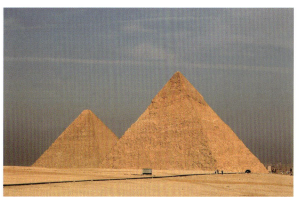

图 3-23　金字塔

【作业训练】

题目：分割与比例构成训练

（1）作业内容。

运用分割与比例形式法则完成6个构成作品。

（2）作业要求。

①构成元素不限，使用单色上色。

②单个作品尺寸为15 cm×15 cm。

③作品完成后装裱于4开黑色卡纸上。

案例欣赏：分割与比例

第三节　命题创作

命题创作一：变化的感受表达

（1）作业内容。观察大自然或生活中不断变化发展的事物（如时间、空间、人物等），可采用节奏与韵律、对比与调和、多样与统一等形式美法则进行表达。

（2）作业要求。

①构成元素不限，使用单色或多色上色。

②作品尺寸为20 cm×20 cm。

③完成100～200字的设计说明。

（3）评分标准。

①创意新颖40%。

②作品工艺30%。

③综合表现30%。

案例：Karan Singh 海报作品

【设计理念】

该作品是澳洲艺术家和插画师Karan Singh设计的海报，设计师利用双色线条的不同方向的层叠制造出山坡变化的空间感，远处踩单车的人是画面的点睛之笔，将海报表现得充满动感与活力。Karan Singh的作品常用图案和有限的色彩搭配，以幽默风趣的方式探索大自然和静物景物（图3-24）。

命题创作二：汉字结构拆分练习

（1）作业内容。解构汉字，以形延意，利用汉字丰富而多元的造型结构，与当代设计理念交融、渗透、链接，把我国传统文化，创造性地表现出东方哲学思想和意境。

（2）作业要求。

①构成元素不限，使用单色或多色上色。

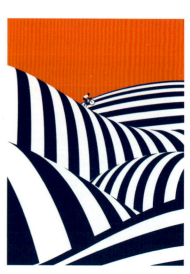

图3-24　Karan Singh 海报作品

②作品尺寸为 20 cm×20 cm。

③完成 100～200 字的设计说明。

（3）评分标准。

①创意新颖 40%。

②作品工艺 30%。

③综合表现 30%。

案例：纽约字体艺术指导俱乐部年度展海报

【设计理念】

该作品是纽约字体艺术指导俱乐部年度展海报。设计师将生活中常见的汉字符号进行结构拆分，产生新的元素与符号，利用形式美法则将其重新表达，每一笔汉字笔画通过跳跃鲜明的颜色，强有力地展现出自己的韵律之美，让观者感受到融合在中华文明传承中的强大生命力（图 3-25）。

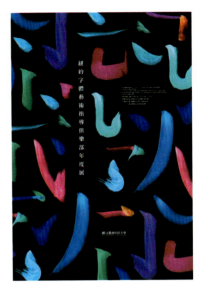

图 3-25 纽约字体艺术指导俱乐部年度展海报

第四章 平面构成的造型元素

CHAPTER 4

学习目标

本章研究平面构成中的点、线、面三大造型元素,基本型与骨格,通过对设计师作品的解读及项目训练,在对造型元素概念理解的基础上,充分利用不同表现手法对不同形态的基本元素做出多样组合的尝试。

素养目标

1. 通过构成作品专业训练,解构生活中的基本造型元素,发掘生活中不同事物的情趣与魅力。
2. 通过命题创作中传统节日及中国地图等主题训练,让学生通过文化鉴赏与形象元素提取的探索,从创作取材为切入点,引导学生学习并热爱中国文化,弘扬中国精神,传播中国文化。
3. 教学过程中传递中华民族世世代代在生产生活中形成和传承的世界观、人生观、价值观、审美观,引导学生秉承优良的传统道德修养及优秀品格。

第一节 设计评述

一、蔡仕伟——《东方,西方》海报

1. 认识设计师

蔡仕伟于1971年出生于中国台湾,1992年至今在北京工作。他是平面设计师、独立出版人、汕头大学长江艺术与设计学院副教授,也是纽约ONE CLUB、纽约ADC、英国D&AD、纽约TDC会员。曾先后在台湾国华广告、北京奥美广告、北京观唐广告、北京电通广告担任创意总监。2001年开始在中央美术学院、北京服装学院、清华大学美术学院、中国美术学院及天津商业大学宝德学院等院校授课,2010年受聘任教于汕头大学长江艺术与设计学院。

蔡仕伟的作品被全球众多国家博物馆、文化与艺术机构收藏,至今已在国际及亚太地区设计领域获得百

余项专业设计奖项与荣誉，其中也包含华人设计师第一次荣膺的奖项，如连续两年芝加哥雅典神殿博物馆的GOOD DESIGN 年奖、德国红点概念设计奖、AIGA 美国专业设计学会年鉴奖，以及纽约 ONE SHOW 设计奖之金铅笔奖。

2. 设计师的自白

"我今年已处不惑之年，在北京待了19年，大部分时间在内地度过。我没有上过大学，是在职业技校之类的学校毕业的。"

"师傅引进门，修行在个人。不管老师怎么样，你花钱到这边来，交几年的钱，你出去不管做什么，老师管不着，如果你爱这行，真的喜欢这行，你就要潜心去做，因为这行太深了。我们说活到老、学到老，就是这个道理。有热情、喜欢远远不够，还是要坚持，只有坚持才能把这条路走到最后，你才能告诉别人，你是真的爱设计。"

3. 作品评述

图4-1所示为2003年蔡仕伟为自己公司所做的宣传海报，目的是传达中西文化的概念。蔡仕伟用可口可乐、刺绣等"点"的形象代表东西方的元素，东方和西方交错、交叠的融合，在画面整体中形成太极的样式，暗示东西方文化的融合并存。蔡先生在版式和创作上希望有不同的尝试与表现，他经常寻找不同的题材与资料作为突破口去尝试，然后运用版面的技巧尝试一些效果，通过简单的结合来表现传统文化的内涵。

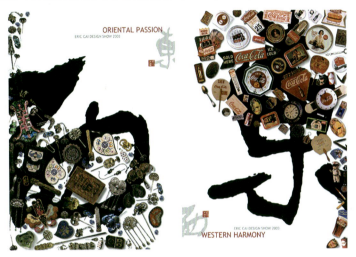

图 4-1 《东方，西方》海报

二、袁由敏——G20峰会会徽和2022年亚运会会徽

1. 认识设计师

袁由敏，中国知名平面设计师，中国国际设计博物馆的执行馆长，中国美术学院教授，博士生导师，"九月九号设计"设计事务所创始人及艺术总监，中国国际海报双年展的重要策划人。"信""雅""达"是袁由敏的设计理念，内容是"信"，传播过程是"达"，而设计手段中东方智慧或典故是"雅"。他力求在现代平面设计中展现东方传统文化，以东方语境和全球视野为出发点，将设计介入当代生活解决社会问题，积极地倡导设计回归生活、服务大众。袁由敏将他的职业生涯分为三部分，第一是设计实践，用设计解决问题；第二是设计教育，把专业的设计知识融入教学研究，推动教育发展；第三是设计推广，让设计博物馆成为沟通公众与未来的桥梁。他认为"匠"是日积月累的一种劳作形成的身心合一的技能的一种积累，"哲"是在社会语境和时代背景下形成的一种对内容的批判性的建设性思考。"哲"和"匠"的精神是一种技术层面和思维层面知行合一、和谐共建的关系。

伦佐·皮亚诺——罗马综合音乐厅

2. 设计师的自白

"文道合一、顺势而为。""寻找人人能懂的视觉符号。"

3. 作品评述

2016 年 G20 峰会和 2022 年亚运会的举办，让杭州的城市形象越来越深入人心。

G20 杭州峰会会徽（图4-2）主体是"桥、线条、和倒影"作为主要元素，生动地展现出了杭州的山水城市之美。桥是杭州特有的一个文化，也有连接双边、沟通往来的深意，桥的倒影表现了中国人对虚实关系的理解和对阴阳的认同，会徽中的20根线条代表参与的20个国家，形似光纤的桥梁线条寓意互联网沟通的信息时代。

让·努维尔——阿拉伯世界研究中心

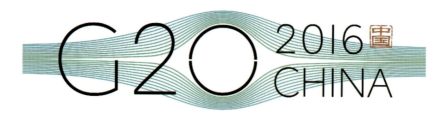

图 4-2　袁由敏及其团队设计的"G20 杭州峰会会徽"

杭州亚运会会徽（图 4-3）扇面象征人文意境，赛道代表体育竞技，互联网符号契合杭州的城市特色，太阳图形是亚奥理事会的象征符号，江潮奔涌则是浙江人民的精神气质，并引入王羲之的"曲水流觞"来隐喻江南的待客之道。

他认为设计师不等于艺术家，设计最重要的是通俗易懂，涵盖 40 个大项，59 个分项的亚运会体育图标。

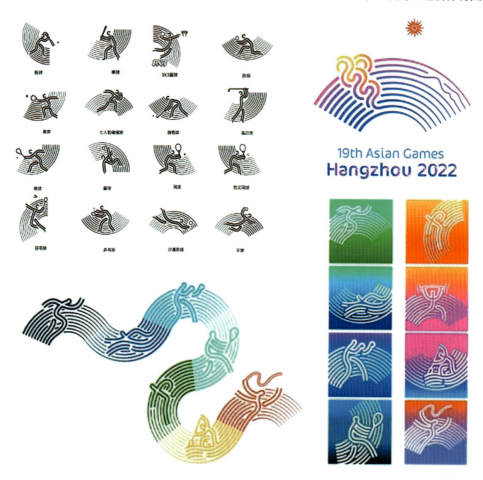

图 4-3　袁由敏及其团队设计的"杭州亚运会会徽"

三、裘淑婷——SHUTING QIU2022春夏系列

1. 认识设计师

裘淑婷毕业于比利时安特卫普皇家艺术学院，26 岁登上了福布斯近期公布的亚洲 30 岁以下精英榜，因在 Vfiles runway 10 比赛中获奖被直接邀请去纽约时装周办秀，同时期创立设计师同名品牌 SHUTING QIU，是 SHUTING QIU 的创始人兼设计师。她打破传统，用前卫的设计手法，在作品中呈现出强烈的视觉冲击和浪漫主义色彩，同时不失人文精神和女性力量，强烈的新锐感与先锋性让裘淑婷受到时尚圈的认可。

2. 设计师的自白

"对女性来说，我觉得服装是第二层皮肤，是很重要的展现你个性、态度，告诉别人你是什么人及传递情绪的方式。"

3. 作品评述

裘淑婷将SHUTING QIU2022春夏系列秀场比喻成春天的花园（图4-4），秀场仿佛徜徉在春天的花园里，满眼是缤纷又跳跃的色彩，在连衣裙、西装、衬衫、西装之间，又穿梭着刺绣、钉珠等细节之间见种种巧思。这一季更轻盈，颜色更亮。模特的发型到妆容，都由她亲自设计。某种意义上，SHUTING QIU的风格呈现正是设计师本人，也代表了她心中理想的女性形象——不一定美丽，但是独具个性，"我想树立的是独立强大的，现代浪漫主义女性形象，我觉得每个女生都有很多面，有坚强的一面，也有内心柔软浪漫的一面。因此在设计上，SHUTING QIU既有大量的不对称和廓形，流畅的运用点线面等基本元素，用柔美的丝绸、钉珠、刺绣等工艺去表现。

图4-4　SHUTING QIU2022春夏系列

第二节　项目实训

项目训练一：点、线、面

训练目的：

本项目通过教学活动，让学生了解平面构成中点、线、面三大基本元素的概念，充分利用不同工具、不同表现手法进行不同图形组合尝试。

教学方法：

（1）课前准备白色卡纸、黑色卡纸、绘图纸、铅笔、针管笔、勾线笔、颜料、洗笔筒、尺子、圆规等工具。

（2）教师在教学过程中了解学生的兴趣、爱好和专业特征，使用目标导向法、观察法、归纳法、比较法等进行不同教学方法的运用。

（3）以个人为单位完成6个点、线、面构成训练作品。

知识储备：

点、线、面是一切造型要素中最基础的三种概念元素，它们存在于任何造型设计之中，是平面构成中研究形与形之间组合关系和组合方式最主要的训练方向，是研究构成原则的起点。

1. 点

（1）点的形态。点是形态要素中最小的单位，是一切形态构成的基础。在几何学上，点只能指定位置，但不能作为面积存在，但在构成中，点之于图形不仅具有不同大小的面积，更存在多种形状。抽象艺术先驱康定斯基说："以'点'开始，一切形的原始，这个小点便是一个生命，能够给人精神上多方面的影响力。"在艺术领域，点不只指数学意义上的位置，更是形形色色、大小不一的形状。圆形、三角形、梯形、长方形、多边形、不规则形等任何形态，只要缩小到一定程度都能产生不同形态的点，如图4-5所示。

（2）点的视觉心理。点具有注目性，在画面中能形成视觉中心。点位于画面的不同位置，能使人产生不同的心理感受。当点位于画面中心时，画面的空间关系显得安静、平衡、稳定，当点位于画面边缘时就改变了画面的平衡关系。点居中时会有平静、集中感；偏上时会有不稳定感，形成自上而下的视觉流动；偏下时，画面会使人产生安定的感觉，但容易被人们忽略；位于画面三分之二偏上的位置时，最易吸引人们的注意力，如图4-6所示。

当画面中有两个大小不同的点时，大的点首先引起人们的注意，但之后视线会逐渐地从大的点移向小的点；当点大到一定程度时会具有面的性质，越大的点越空乏，越小的点积聚力越强，如图4-7所示。

当画面中有两个相同的点，并处于不同的位置时，它们之间的张力作用就表现在连接这两个点的视线上，这在视觉心理上会产生连续的效果，形成一条视觉上的直线；当画面中有三个散开的点时，点的视觉效果就表现为一个三角形，这是一种视觉心理反应；当画面中出现三个以上不规则排列的点时，画面就会显得很零乱，使人产生烦躁的感觉；当画面中出现若干大小相同的点规律排列时，画面就会显得平稳、安静并使人产生面的感觉，如图4-8所示。

（3）点的构成方法。点作为构成元素，在画面中的构成方式多种多样，如不同大小、疏密的点混合排列，可以成为散点式的构成形式；将大小一致的点按一定的方向进行有规律的排列，可给人的视觉留下一种由点的移动而产生线化的感觉；以由大到小的点按一定的轨迹、方向进行变化，可产生一种优美的韵律感；将点以大小不同的形式进行有序的排列，可产生点的面化感觉；不规则的点能形成活泼的视觉效果，如图4-9所示。

点、线、面

图 4-5 点的形态

图 4-7 大、小点

图 4-6 点的视觉心理

图 4-8 点的多种表现

2. 线

（1）线的形态。包豪斯学院教师、德国表现主义画家保罗·克利是一位富有诗意的造型大师，他说："一条线就是一个点在散步。"线是点的集合，是点运动的轨迹。线是强有力的视觉符号，在设计中变化万千，是设计中不可缺少的元素。它形态丰富，种类繁多，概括起来可以分为两类：直线和曲线。直线包括垂直线、水平线、斜线、折线、平行线、虚线，交叉线曲线包括几何曲线（弧线、旋涡线、抛物线、圆）、自由曲线。

（2）线的视觉心理。线在造型中的地位十分重要，因为面的形是由线来界定的，即形的轮廓线。不同的线表现不同的意念。直线具有男性的特征，即力量、果断、理性、坚定、速度感等；曲线具有女性的特征，即丰满、柔软、感性、优雅、含蓄等。保罗·克利在包豪斯时期开设的图形课程中将线分为三个基本类型：积极的线、消极的线、中性的线。

粗细不同的线条能表现不同的力度和远近感：粗线具有力量和厚重感；细线显得纤细而柔弱；锯齿线表现强烈的刺激性，如图4-10至图4-12所示。线的间隔距离不同，会产生不同的效果：有秩序而富有变化的间隔可表现强烈的进深感和立体感；密集的线会形成面的感觉，有角度变化的斜线会形成曲面的感觉，如图4-13和图4-14所示。

（3）线的构成方法。线的构成方法主要有以下几种：面化的线，将线条进行密集、等距离排列，使线条明显地趋向于面的视觉效果；粗细变化的线，将粗细不同的线进行基本等距的排列，这时，较粗的线条给人靠近、实在的感觉，而细线则表现出远而虚的形态；疏密变化的线，将线按不同的距离进行平行排列，线距大的部分看起来空

图4-9 点的构成方式

图4-10 粗线

图4-11 纤细的线

图4-12 锯齿形的线

图4-13 条形码设计

图4-14 有角度变化的斜线

灵，而线距小的部分则表现出厚实感；不规则的线，利用不同的工具、不同的手法和不同的材料都可以画出许多丰富多彩的线条，如图4-15所示。

在构成语言中，线是视觉表现力很强烈的元素，可以通过对线的方向、宽窄、疏密、节奏、韵律与均衡关系等方面的处理来体现线性格的多样化。

3．面

（1）面的形态。面是由线移动的轨迹形成的。与点和线相比，面是一个平面中较大的元素。面有长度、宽度，而无厚度，它受到轮廓线的界定而称为"形"，面有几何形、不规则形、有机形、偶然形等。在二维空间范围内，面是形态最丰富的元素，它是设计风格的具体体现。

面的形态是多种多样的，不同形态的面在视觉上有不同的特征，给人不同的感受：直线形的面具有直线所表现的特征，体现直板、僵硬的性格，给人安定感和秩序感；曲线形的面具有柔软、轻松、饱满的特征；偶然形的面，如水和油墨混合洒在纸上产生的偶然形等，比较自然生动，有人情味。

（2）面的视觉心理。鲁道夫·阿恩海姆在《艺术与视知觉——视觉艺术心理学》中提道："图形与图形之间的关系就是一个封闭的式样与另一个和它同质的非封闭的背景之间的关系。"在具有一定配置的场内，要使"形"凸现出来形成图形，就必然要有"底"作为衬托。人们将这种"图"称为"正形"，将这种"底"称为"负形"。在一幅画面中，"图"（正形）具有明确的形象感，给人强烈、前进、醒目、明确、集中的视觉印象，在画面中较为突出；"底"（负形）没有明确的形象感，给人后退、不明确、分散的视觉印象。在视觉现象中，许多人对图与底的关系进行研究，发现了"图底反转"这一有趣的现象。巧妙地运用图与底，一种形态能传达出两种信息，创造出全新的视觉形象，强烈地吸引观者的视线，达到迅速有效地传达设计意图的目的。这些图底反转图形在视觉艺术作品中被许多设计师广泛运用，其中在自己作品中使用得最为出神入化的便是日本平面设计教父——福田繁雄，如图4-16所示。

（3）面的构成方法。面作为构成元素中最大的元素，在画面中起着尤为重要的作用，能传达较之点和线更多、更为强烈的设计情感。面的构成方法也十分多样：几何形的面，表现规则、平稳、较为理性的视觉效果；自然形的面，不同外形的物体以面的形式出现后，给人更为生动的视觉效果；偶然形的面，体现自由、活泼的特点且富有哲理性等，如图4-17所示。

图4-15　线的构成方法　　　　图4-16　图与底　　　　图4-17　面的构成方法

【作业训练】

题目：点、线、面构成训练

（1）作业内容。

以点、线、面元素为基础，完成 6 个构成作品。

（2）作业要求。

①构成元素数量与种类不限，使用单色上色。

②单个作品尺寸为 15 cm×15 cm。

③作品完成后装裱于 4 开黑色卡纸上。

案例欣赏：点、线、面的构成

项目训练二：基本型与骨格

训练目的：

本项目以点或线基本元素为基点，充分运用不同的骨格规律，进行灵活多变的元素组合练习。

教学方法：

（1）课前准备白色卡纸、黑色卡纸、绘图纸、铅笔、针管笔、勾线笔、颜料、洗笔筒、尺子、圆规等工具。

（2）教师在教学过程中引导学生认识规则骨格组合及自由骨格组合，运用基本型的组合方法进行训练。

（3）以个人为单位完成 6 个骨格构成训练作品。

知识储备：

1. 基本型

（1）形的认识。人类所能感知的世界都伴随着形的存在。对于形的认识主要是把握其变化规律，根据形所反映出来的外在特征大致可以将其分为抽象形态和具象形态两种。抽象形态包括几何形、偶然形、有机形，具象形态主要包括人为形和自然形。

① 几何形。几何形由规则的图形构成，例如正方形、三角形、圆形、六边形等。几何形的特点是单纯、简洁，具有规律、秩序、理性，易于复制与制作。

② 偶然形。偶然形是偶然形成的，给人随意的自然造就之感，可以通过浸染、撕裂、喷洒、挤压等方式制作。

③ 有机形。有机形是指可以再生长，有生长机能的形态，给人和谐、自然之感。有机形的特征是优美，充满生机和弹性，具有流动感，如芬兰设计之父阿尔瓦·阿尔托设计的甘蓝叶花瓶，如图 4-18 所示。

④ 人为形。人为形是人类为了满足物质和精神需求而创造的图形，如建筑、汽车、工业产品。

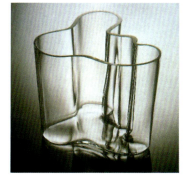 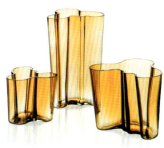

图 4-18　甘蓝叶花瓶

⑤ 自然形。自然形是自然界中一切未经人为因素改变的实际存在的形态，是大自然本身固有的可见形态，如高山、流水、树木、石头等。

（2）基本型的概念。基本型也称单元形，是平面构成中的基本单位。它由一组相同或相似的形象组成，在构成内部起到统一的作用。由点、线、面组合起来的基本型，根据一定的构成原则巧妙地进行排列组合，便会得到千姿百态的新形象。由于形态本身的形式是多种多样的，基本型既可以是具象形象，也可以是抽象形象。不同的基本型设计代表着设计者不同的思想和感情色彩。基本型设计以简为宜，复杂的基本型所构成的图形，往往容易显得烦琐。

（3）基本型的拓展——从具象到抽象的训练。自然世界的形态都是自然形。它们由于太过纷杂和不规则，作为设计元素来运用时，需要对其进行改造和简化。基本型的开发与创造一般是在自然形态的本质特征基础上将其概括成简单的几何化图形。如图4-19所示，在毕加索的作品《公牛的变形过程》中，大师将公牛的立体形象从具象写生逐步简化成抽象的符号图形，对自然形态进行了归纳、提炼、变形和整合。基本型的开发与创造一般通过两种方式实现：第一，以方、圆、三角、直线、曲线等简单几何形为基础进行相减、相加、融合等，可以产生新的基本型，如图4-20所示；第二，通过对自然形态进行加强、减弱、夸张、变形等构成新的基本型，如图4-21所示。

（4）基本型的组合方法。任何一个形象的存在都与周围的空间存在关系，形象与形象之间也都存在着关联。在构成中由于基本型的组合，产生了形与形之间的组合关系，如何搭配基本型的组合，正是基本型所要研究的内容，如图4-22所示。

① 分离：形与形之间互不接触，始终保持一定的距离。
② 接触：形与形在互相靠近的情况下，边缘发生接触，但不交叠。
③ 覆叠：形与形交叠在一起，由此产生上、下、前、后的空间关系。
④ 透叠：形与形交叠时，交叠部分产生透明效果，形象前后之分并不明显。
⑤ 差叠：形与形交叠的部分产生一个新的形象，其他不交叠的部分消失不见，与透叠的形式相反。

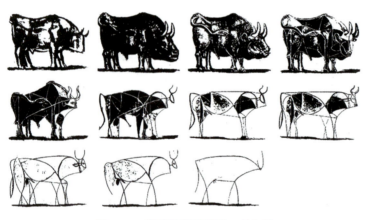

图4-19　《公牛的变形过程》　毕加索

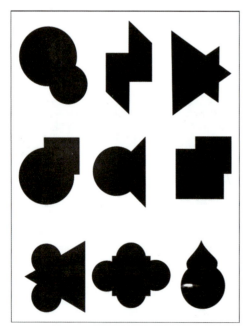

图4-20　几何基本型的创造

图4-21　自然基本型的创造

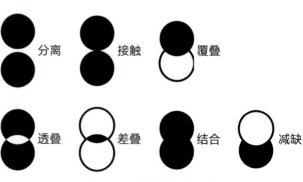

图4-22　基本型的组合方法

⑥ 结合：形与形互相交叠而无前后之分，可以联合成为一个多元化的形象。

⑦ 减缺：形与形覆叠时，在前面的形象并不画出来，只出现后面的减缺形象。

（5）基本型的群化构成。群化是由若干个同一形态的基本型按照一定的目的、方法，群集成的一个新图形，因此基本型的群化构成又称作单元形的重复构成。群化构成的基本型要求简洁、精练，基本型数量不宜太多。通过基本型的群化，人们可以了解形态之间的相加、相叠、相切的变化关系，如图4-23所示。基本型的群化构成在具体设计中常用来构成简洁的标志、标识、符号等形象，如图4-24和图4-25所示。

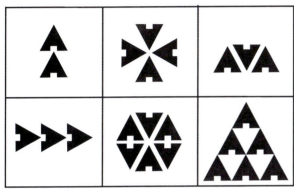

图4-23　基本型的群化　　　　　图4-24　三菱集团标志　　　　　图4-25　全国妇女联合会会标

2. 骨格

设计中的图形元素并非杂乱无章、毫无规律地排列，而是有秩序地依附在一些有形或无形的格子、线或框上，这些构成图形的框架、骨架称为骨格。

骨格的作用是按照一定的规律将基本型组合起来，使基本型有秩序地排列构成不同的图像，它既起管辖与编排图形的作用，又可以单独作为设计元素出现。在平面构成中，骨格与基本型犹如骨与肉的关系，它们相互依存，可产生丰富的变化。

骨格可分为规律性骨格、非规律性骨格、有作用性骨格和无作用性骨格四类。规律性骨格以严谨的数字方式构成精确的骨格线，基本型依附骨格排列，具有强烈的秩序感，如图4-26所示。非规律性骨格没有严谨的骨格线，构成方式自由，因此具有极大的任意性和自由性。例如特异构成是规律中的突变，渐变是骨格在宽窄、方向或形式上的规律渐进，如图4-27所示。有作用性骨格是将画面分成若干具有相对独立性的骨格单位，每个骨格单位就是基本型的存在空间，基本型在骨格单位内可自由改变位置、方向、正负。当基本型大于骨格单位时，逾越的部分将被切除，使基本型发生变化，如图4-28所示。无作用性骨格也称本隐形骨格，它本身不会将空间分割成相对独立的骨格单位，只决定基本型的位置。当完成编排、填色后，骨格线需要擦掉，骨格不再起作用，如图4-29所示。

 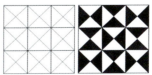 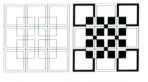

图4-26　规律性骨格　　　图4-27　非规律性骨格　　　图4-28　有作用性骨格　　　图4-29　无作用性骨格

【作业训练】

题目：基本型与骨格构成训练

（1）作业内容。

结合基本型与骨格的理论知识，完成3个规则骨格和3个自由骨格的构成作品。

（2）作业要求。

①使用单色上色。
②单个作品尺寸为 15 cm×15 cm。
③作品完成后装裱于 4 开黑色卡纸上。

案例欣赏：基本型与骨格

第三节　命题创作

命题创作：传统节日基本元素的抽象表达

（1）作业内容。

选取中国春节、元宵节、清明节、端午节、乞巧节、中秋节、重阳节等传统节日，对中国传统节日进行特征提炼，抽象表达。

（2）作业要求。
①构成元素不限，使用单色或多色上色。
②作品尺寸为 20 cm×20 cm。
③完成 100～200 字的设计说明。

（3）评分标准。
①创意新颖 40%。
②作品工艺 30%。
③综合表现 30%。

案例1：端午节海报作品

【设计理念】

该作品是花瓣网一名设计师设计的端午节海报，设计师以绿色线条为单位构成端午节的代表元素——粽子，利用白色线条切割粽叶，表达方式简洁而准确，低饱和度的背景与中高饱和度的绿色形成主次分明的色调搭配（图4-30）。

图 4-30　端午节海报设计

案例2："青春心向党，喜迎二十大"海报设计

【设计理念】

该作品是一名学生设计的"青春心向党，喜迎二十大"海报设计，学生运用点线面设计了一幅文字海报，用现代的设计语言呈现中国文化的精髓和韵味，主体文字"喜迎二十大"运用线的重复排列形成了强烈的空间层次感，表达方式简洁而有力，高饱和度的红、黄色与白色搭配形成了鲜明的色彩对比关系，表达了学院师生对祖国真挚的热爱与祝福，以奋发有为姿态喜迎党的二十大胜利召开。

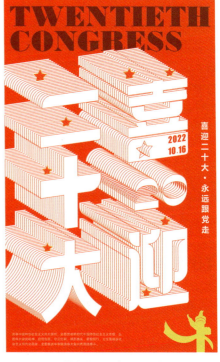

图 4-31　学生作业：喜迎二十大招贴设计

第五章 平面构成的组织形式

CHAPTER 5

学习目标

本章研究平面构成中多种组织形式的规律，结合基本型与骨格的变化规律，充分利用不同表现手法进行不同形态、材质、肌理等效果的组合的尝试。

素养目标

1. 通过构成作品专业训练，发现形态变化中的视觉规律与美感。
2. 通过命题创作调动学生爱国情怀，珍惜美好生活，树立正确的人生观。

第一节 设计评述

一、埃舍尔——《骑士》

1. 认识设计师

M.C. 埃舍尔（M. C. Escher，1898—1972年），荷兰科学思维版画大师，20世纪画坛中独树一帜的艺术家。21岁进入哈勒姆建筑装饰艺术专科学校学习三年，在学校里受到马斯奎塔教授的木刻技术训练，教授强烈的艺术风格对埃舍尔之后的创作影响甚大。1923年起到南欧旅居作画，其早期木刻作品大多取材于南欧建筑与风景。1935年前后尝试描摹西班牙阿尔罕布拉宫的平面镶嵌图案，开始转变风格。主要作品有《昼与夜》《画手》《重力》《相对性》《画廊》《观景楼》《上升与下降》《瀑布》等。

埃舍尔是一名无法"归类"的艺术家，他的许多版画都源于悖论、幻觉和双重意义，他努力追求图景的完备而忽略它们的不一致，即让那些不可能同时在场者同时在场。他利用几乎没有人能摆脱的逻辑和高超的画技，将一个极具魅力的"不可能世界"立体地呈现在人们面前。很多艺术家被埃舍尔的版画成就激励，甚至产生了一个可以命名为"埃舍尔主义"的流派。

2. 设计师的自白

"当我开始做一个东西的时候,我想,我正在创作世界上最美的东西。如果那东西做得不错,我就会坐在那里,整个晚上含情脉脉地盯着它,这种爱远比对人的爱博大得多。到了第二天,我会发现天地焕然一新。"

3. 作品评述

"循环""重复"的主题,在埃舍尔的作品中占有举足轻重的地位。《骑士》(图5-1)这幅作品上的内容是一列"平面骑士"骑着马匹行走在粘接在一起的"莫比乌斯带"中,粘接处的骑士互为背景、款款而行、穿插而过,这是左右对称和时间反演对称的绝佳表达。画中"莫比乌斯带"粘结处骑士们的形象呈"亦此亦彼、亦进亦退、亦上亦下"之状,看清了向左走的马和骑士就不能同时也看清向右走的马和骑士,非常奇妙。

二、冈特·兰堡——社会文化招贴

作品评述

图5-2所示的这幅社会文化招贴是冈特·兰堡运用张力突显方法的典型代表。人们在感知画面不动的样式时,又感受到了一种具有倾向性的运动的张力。图中密密麻麻的人头让人感觉压抑,人群似乎在由远而近地蠕动,并有向纸边涌出的运动趋势,这种"不动之动"具有强烈的视觉冲击力。一幅静止的平面作品的运动感往往和构成平面作品本身的骨架有关,它的运动方向基本上和构造骨架的主轴方向一致。

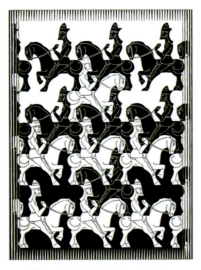

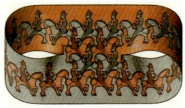

图5-1 《骑士》

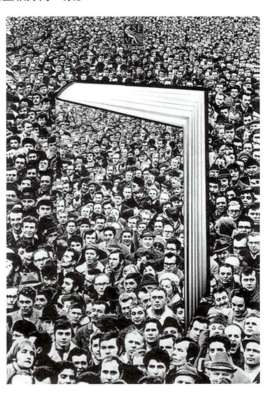

图5-2 社会文化招贴

三、福田繁雄——日本松屋百货活动海报

1. 认识设计师

福田繁雄于1932年生于日本东京,在高中时曾想成为一名漫画家,但由于当时艺术学校里没有漫画专业,最终将其幽默和天赋投入设计领域,其设计作品具有浓厚的幽默性特点。福田繁雄是继龟仓雄策、河野鹰思、早川良雄等日本平面设计大师之后的第二代平面设计师。无论是在日本,还是在欧洲、美国等地,他都被视为一位设计天

才。福田繁雄与冈特·兰堡、西摩·切瓦斯特（Seymour Chwast）并称为当代"世界三大平面设计师"。

福田繁雄的创作范围相当广泛，除了对书籍装帧、海报、月历、插图、标志等进行设计之外，也涉及工艺品、雕塑艺术、玩具、建筑壁画、景观造型等各种专业领域。他在所涉及的设计领域中，均能将其创作灵感发挥到极致，给人一种印象深刻的视觉美感与艺术表现力，流露其独特的创作魅力。他的大量"福田式"的海报作品更为世人所熟知，很多平面设计书籍中几乎都会出现他的作品。

2. 设计师的自白

"我的作品，无论是平面的、还是立体的，其创作核心，都是围绕着以视觉感官的问题为前提来进行思考的。"

3. 作品评述

图 5-3 所示为 1999 年福田繁雄为日本松屋百货集团创业 130 周年的庆祝活动所设计的海报，在同一画面中呈现了两个视角不同的人形，一个是仰视的角度，一个是俯视的角度，由此产生了视觉的悖论，从而带来视觉趣味。福田繁雄的设计作品紧扣设计主题，富于幽默情趣，引人入胜。

图 5-3　日本松屋百货活动海报

重复构成

第二节　项目实训

项目训练一：重复构成

训练目的：

本项目通过教学活动，让学生了解平面构成组织形式中重复构成的概念，利用几何形骨格进行重复排列训练。

教学方法：

（1）课前准备白色卡纸、黑色卡纸、绘图纸、铅笔、针管笔、勾线笔、颜料、洗笔筒、尺子、圆规等工具。

（2）教师在教学过程中使用目标导向法、观察法、归纳法等进行知识点运用。

（3）以个人为单位完成 6 个重复构成训练作品。

知识储备：

骨格与基本型都包含具有重复性质的构成形式，称为重复构成。在这种构成中，骨格大多采用几何形，如正方形、长方形或三角形等形式，组成骨格的线都必须是相等比例的重复组成。骨格线可以有方向和宽窄等变动，但必须是等比例的重复。对基本型的要求是可以在骨格内重复排列，也可以有方向、位置的变动。

采用重复构成的形式会加深印象，使主题被强化，重复构成也是最富秩序感和统一感的手法，有安定、整齐和机械的美感。图 5-4 所示的 GUCCI 提包底纹由两个相对的字母 G 构成一个基本型，在骨格线交叉点处不断重复，形成统一。细小密集的重复使基本型产生了形态肌理的效果，彰显了一种轻松自然的图案美。同时，这种标志的重复使对象特征突出，增强了识别性，促进了对品牌的宣传（图 5-5）。

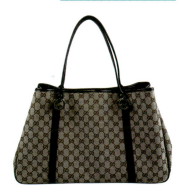

图 5-4　GUCCI 提包底纹图

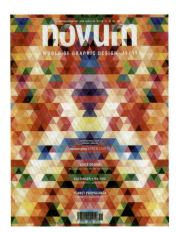

图 5-5　德国平面设计杂志《Novum 封面》

【作业训练】

题目：重复构成

（1）作业内容。

利用几何形骨格进行图像等比例重复训练，方向与位置可做变动。

（2）作业要求。

①使用单色上色。

②单个作品尺寸为 15 cm×15 cm。

③作品完成后装裱于 4 开黑色卡纸上。

案例欣赏：重复构成

项目训练二：近似构成

训练目的：

本项目通过教学活动，让学生了解平面构成组织形式中近似构成的概念，利用骨格与基本型的轻度变动来体现寓"变化"于"统一"之中。

教学方法：

（1）课前准备白色卡纸、黑色卡纸、绘图纸、铅笔、针管笔、勾线笔、颜料、洗笔筒、尺子、圆规等工具。

（2）教师在教学过程中引导学生运用同形异构、异形同构、异形异构三种方式进行训练。

（3）以个人为单位完成 6 个近似构成训练作品。

近似构成、渐变构成

知识储备：

戈特弗里德·威廉·莱布尼茨曾说："世界上没有两片完全相同的树叶。"虽然同一物种没有一模一样的自然外形，却有十分相近的形态。近似构成是一种骨格与基本型变化不大的构成形式。近似构成的骨格可以是重复或者分条错开的，骨格的设计既可以相同也可以相似，近似主要是以基本型的轻度变动来体现的。通过基本型的局部变化，寓"变化"于"统一"之中，同中求异，画面在统一中会呈现生动变化的效果。近似构成的方式主要有三类：同形异构、异形同构、异形异构。

（1）同形异构。在近似构成的方法中，同形异构是指外形相同、内部结构不同的造型方法，如图 5-6 所示。

（2）异形同构。异形同构正好和同形异构相反，即外形不同，但是内部结构相同或一致。图 5-7 所示为各种形态的左手手势，通过不同的大小和形状摆出的和平鸽造型。这些近似的和平鸽造型使画面有一种整体感，既强化了和平鸽的寓意，又非常生动。

（3）异形异构。异形异构属于近似构成中差异性很大、关联性较小的一类设计手法。其外形和内部结构都不同，但是内在的意趣和艺术表现形式都是一样的，如图 5-8 所示。

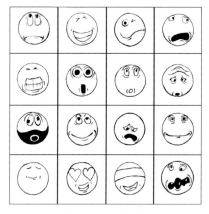

图 5-6　表情图案

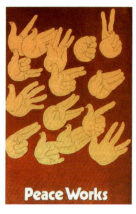

图 5-7　和平鸽

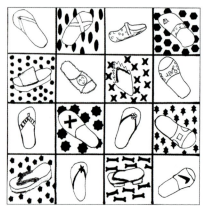

图 5-8　拖鞋

【作业训练】

题目：近似构成

（1）作业内容。

利用同形异构、异形同构、异形异构进行近似构成训练。

（2）作业要求。

①使用单色上色。

②单个作品尺寸为 15 cm×15 cm。

③作品完成后装裱于 4 开黑色卡纸上。

案例欣赏：近似构成

项目训练三：渐变构成

训练目的：

本项目通过教学活动，让学生了解平面构成组织形式中渐变构成的概念，使图形表达产生较强的运动感、空间感、节奏感。

教学方法：

（1）课前准备白色卡纸、黑色卡纸、绘图纸、铅笔、针管笔、勾线笔、颜料、洗笔筒、尺子、圆规等工具。

（2）教师在教学过程中引导学生进行有规律的循序变动。

（3）以个人为单位完成 6 个渐变构成训练作品。

知识储备：

渐变近似达尔文的"进化论"，诠释了一种运动的变化规律，能产生较强的空间感、节奏感和秩序感。让骨格与基本型逐渐地、有规律地循序变动的构成形式，称为渐变构成。渐变构成有两种形式：一种是基本型渐变，通过基本型有规律的变动（如方向、大小和位置等变动）取得渐变效果；一种是骨格渐变，通过变动骨格的疏密比例取得渐变效果。

（1）基本型渐变。基本型或骨格渐变时，变化程度需适中，变化太小会产生重复和疲倦，而变化太大会失去它特有的规律性效果，造成不连贯的感觉。因此，基本型在渐变时，前一个形要为下一个形的渐变留出变化的可能或余地。基本型的渐变方式有许多种，如形状渐变、大小渐变、方向渐变、位置渐变、虚实渐变、色彩渐变等，如图 5-9 所示。荷兰视觉大师埃舍尔使用图底转换的方式进行创作，这种创作方式中的渐变比较复杂，其作品《水与天》（图 5-10）中所采用的渐变方式就属于基本型的形状渐变。画面下半部分是黑底白鱼，上半部分是白底黑鸟，起始形为鱼，终止形为鸟，在形象渐变的过程中，又巧妙地实现了图底反转：白鱼从有形到无形，黑鸟从无形到有形，构图生动、巧妙、自然，两个时空互相转换，给人带来无限的想象空间和视觉享受。

（2）骨格渐变。对骨格的垂直线、水平线进行逐渐的移动，用等比或等差的方法规律性地改变骨格的宽度、方向、大小等就是骨格渐变。通过骨格渐变，画面会产生动态而丰富的视觉效果，如图 5-11 所示。

图 5-9 基本型的渐变

图 5-10 《水与天》 埃舍尔

图 5-11 骨格渐变

【作业训练】

题目：渐变构成

（1）作业内容。

利用骨格和基本型渐变进行渐变构成训练。

（2）作业要求。

①使用单色上色。

②单个作品尺寸为 15 cm×15 cm。

③作品完成后装裱于 4 开黑色卡纸上。

项目训练四：发射构成

训练目的：

本项目通过教学活动，让学生了解平面构成组织形式中发射构成的概念，通过骨格线和基本型用发射形式相叠而成。

教学方法：

（1）课前准备白色卡纸、黑色卡纸、绘图纸、铅笔、针管笔、勾线笔、颜料、洗笔筒、尺子、圆规等工具。

（2）教师在教学过程中引导学生观察骨格线及基本型围绕中心扩散或聚合产生的构成形式。

（3）以个人为单位完成 6 个发射构成训练作品。

知识储备：

发射现象包含着重复与渐变的形式，它在大自然中十分常见，如太阳光的照射、螺壳的螺旋纹路、绽放的烟花等。骨格线和基本型围绕一个中心向外散开或向内聚合的构成形式，称为发射构成，它是一种特殊的重复与渐变形式。因为发射构成具有强烈的视觉中心，能使形象集中或扩散，因此视觉冲击力很强，十分醒目。发射构成的几种表现形式是通过骨格线和基本型，用中心式、多心式、螺旋式等几种发射形式相叠而成的。

（1）中心式发射。中心式发射又称为离心式发射，指骨格线或单元形由四周向中心集中，会聚成画面焦点的效果，如图 5-12 所示。冈特·兰堡的作品 Domus 中环形的聚集，使画面中心出现螺旋的空洞，并呈放射状运动。

（2）多心式发射。多心式发射，指在同一平面中出现两个或两个以上的视觉中心发射点，形成丰富的发射效果，如图 5-13 所示。

（3）螺旋式发射。螺旋式发射指基本型在螺旋式的骨格上进行旋转、环绕式的发射，画面呈逐渐扩大或缩小变化，如图 5-14 所示。

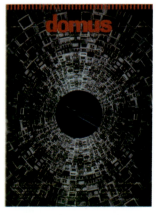

图 5-12　Domus　冈特·兰堡　　　　图 5-13　多心式发射　　　　图 5-14　招贴设计

【作业训练】

题目：发射构成

（1）作业内容。

利用骨格和基本型围绕中心点向内聚合或向外扩散进行发射构成训练。

（2）作业要求。

①使用单色上色。

②单个作品尺寸为15 cm×15 cm。

③作品完成后装裱于4开黑色卡纸上。

案例欣赏：发射构成

项目训练五：特异构成

训练目的：

本项目通过教学活动，让学生了解平面构成组织形式中特异构成的概念，通过骨格线和基本型利用重复、渐变等规律进行局部变异。

教学方法：

（1）课前准备白色卡纸、黑色卡纸、绘图纸、铅笔、针管笔、勾线笔、颜料、洗笔筒、尺子、圆规等工具。

（2）教师在教学过程中利用比较法对比重复构成、渐变构成及特异构成三种的异同点。

（3）以个人为单位完成6个特异构成训练作品。

特异构成、密集构成

知识储备：

"特异"是特殊而不同于其他的意思。特异构成指在重复、渐变等规律性骨格或基本型中进行局部的变异，以突破较为规范、单调的构成形态，产生几个不规则的变异，但又大致保持其协调性，形成动感，增加趣味甚至惊喜，因此它具有强烈的视觉冲击力。特异构成的主要表现形式有基本型特异和骨格特异两种。

（1）基本型特异。多数特异构成都是基本型的特异，大部分基本型在形状、颜色、方向、位置等方面保持着一种规律，只有一小部分大胆突破原有的规律与组织结构，目的是引起视觉刺激，令人产生振奋、惊奇的感觉。基本型的特异主要分为形象特异、大小特异、方向特异、色彩特异、肌理特异等，如图5-15所示。

（2）骨格特异。在规律性的骨格中，局部骨格在大小、位置、方向、形状上发生突变，就形成了骨格特异，它使画面形成焦点，从而引起人们的注意，如图5-16所示。但是产生变异进行突破的骨格部分以少为好，否则会使画面产生凌乱的感觉。

图 5-15 雀巢咖啡广告　　　　　　　　　　图 5-16 骨格特异

CREATIVE COMPOSITION DESIGN

【作业训练】

题目：特异构成

（1）作业内容。

利用骨格和基本型特异进行发射构成训练。

（2）作业要求。

① 使用单色上色。

② 单个作品尺寸为 15 cm×15 cm。

③ 作品完成后装裱于 4 开黑色卡纸上。

案例欣赏：特异构成

项目训练六：密集构成

训练目的：

本项目通过教学活动，让学生了解平面构成组织形式中密集构成的概念，通过自由的构成形式，依靠形态的疏密分布营造视觉焦点训练。

教学方法：

（1）课前准备白色卡纸、黑色卡纸、绘图纸、铅笔、针管笔、勾线笔、颜料、洗笔筒、尺子、圆规等工具。

（2）教师在教学过程中利用生活和自然中的案例帮助学生理解。

（3）以个人为单位完成 6 个密集构成训练作品。

知识储备：

密集构成需要基本型具有一定的数量并在结合方向上有所变化。在生活中，广场上攒动的人群、天空中成群飞翔的鸟、海底世界五彩缤纷的鱼群都属于密集构成的形式。密集构成是比较自由的构成形式，它不受骨格的支配，依靠形态的疏密分布营造视觉焦点。密集构成的主要特征是追求疏密节奏及动态平衡，它利用基本型的数量和排列的不同，产生凝聚、分散、排斥、吸引的节奏感。密集构成的形式主要有点的密集、线的密集、面的密集等。

（1）点的密集。这种构成形式将概念的点预置在画面各处，使众多面积微小的基本型依附在这些点的周围，越接近这些点越密集，越远离越疏散，如图 5-17 所示。

（2）线的密集。这种构成形式用概念的线在画面中构成骨格，使基本型依附在这些线的周围，形成狭长的基本型聚合地带。密集的线可以是直线，也可以是弧线，将它们分别置于不同方位，可形成不同的运动方式，如图 5-18 所示。

（3）面的密集。这种构成方式将面或者简单的基本型放置在画面中，密集的基本型呈面状分布或聚拢，如图 5-19 所示。

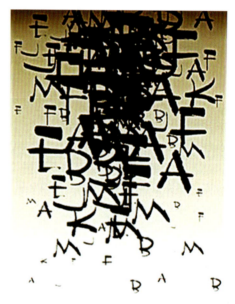

图 5-17　新基业团队海报

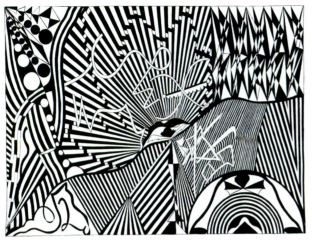
图 5-18 线的密集

图 5-19 杭州银行标志

【作业训练】

题目：密集构成

（1）作业内容。

利用点线面基本元素的疏密变化进行密集构成训练。

（2）作业要求。

①使用单色上色。

②单个作品尺寸为 15 cm×15 cm。

③作品完成后装裱于 4 开黑色卡纸上。

项目训练七：肌理构成

训练目的：

本项目通过教学活动，让学生了解平面构成组织形式中肌理构成的概念，通过对物体表面的纹理、质地、材料的触感，进行不同形式的肌理构成训练。

肌理构成、矛盾构成

教学方法：

（1）课前准备白色卡纸、黑色卡纸、绘图纸、铅笔、针管笔、勾线笔、颜料、洗笔筒、尺子、圆规等工具。

（2）教师在教学过程中引导学生充分利用不同工具、不同表现手法制作有材质感、有肌理的效果，同时在形态上有趣味的图形。

（3）以个人为单位完成 6 个肌理构成训练作品。

知识储备：

肌理是指物体表面的纹理、质地，由于物体材质的不同，表面纹理的组织、排列、构造各不相同，因而产生粗糙感、光滑感或软硬感。以肌理为构成的设计，就是肌理构成，如图 5-20 所示。

肌理构成由于要使用不同色彩的材料，所以它与其他平面构成方法的不同之处在于其构图中可以有各种各样的颜色。肌理从其形成过程看，可以分为自然肌理和人工肌理；从人的感受过程来看，可以分为视觉肌理和触觉肌理。有些肌理具有真实性，有些肌理具有模拟性，有些肌理具有抽象性，有些肌理具有偶然性。肌理构成的方法有很多种，按不同构成方法所呈现出的结果随机性强，视觉效果丰富而多变，以下简单介绍几种肌理制作方法。

（1）描绘法。描绘法可用手或利用辅助工具直接在纸上描绘，描绘的肌理可以是有规律的或无规律的，可以是

模拟的或抽象的，如图5-21所示。

（2）喷洒法。喷洒法是将水彩或水粉颜料调成较低浓度的液体甩（或洒）在纸张表面，也可用小刀刮牙刷得到喷溅的肌理效果，如图5-22所示。

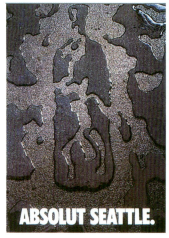

图5-20　绝对伏特加广告　　　　　　图5-21　描绘法　　　　　　　　图5-22　喷洒法

（3）渍染法。渍染法是用宣纸、棉纸等吸水性较强的材料，轻微搅和在有纹理的墨水中渍染成肌理，如图5-23所示。

（4）印拓法。印拓法是用凹凸不平的实物，或将白纸揉皱后，涂上油墨或染料，盖或印在设计纸上，做成肌理，如图5-24所示。

（5）熏炙法。熏炙法是用纸经过缓缓燃烧得到的燃迹，或经过火焰的熏炙得到的烟迹，在设计材料表面形成肌理，如图5-25所示。

 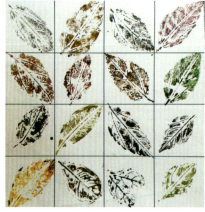 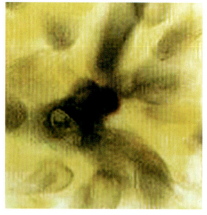

图5-23　浸染法　　　　　　　　　图5-24　印拓法　　　　　　　　图5-25　熏炙法

（6）撕贴法。撕贴法是将各种不同材质的材料，利用撕、挫、拧、拼贴而创造出褶皱或拼贴成肌理，如图5-26所示。

（7）蜡色法。蜡色法是先将蜡笔、油画棒、蜡烛等材料滴或涂在表面，然后再刷上水性颜料，被蜡涂过的地方颜色无法覆盖，从而形成特殊的肌理，如图5-27所示。

（8）对印法。对印法是用浓度较高的颜料涂在较光滑的纸面上，然后用另一张纸与之对合在一起，并用力压紧，打开后就会在两张纸上形成对称的肌理效果，如图5-28所示。

图 5-26　撕贴法

图 5-27　蜡色法

图 5-28　对印法

【作业训练】

题目：肌理构成

（1）作业内容。

利用不同材质，通过描绘、喷洒浸渍、印拓等多种肌理制作方法进行肌理构成训练。

（2）作业要求。

①使用单色上色。

②单个作品尺寸为 15 cm×15 cm。

③作品完成后装裱于 4 开黑色卡纸上。

项目训练八：矛盾空间

训练目的：

本项目通过教学活动，让学生了解平面构成组织形式中矛盾空间的概念，通过对空间构成概念的理解及绘画设计作品的剖析，掌握矛盾空间构成的规律。

教学方法：

（1）课前准备白色卡纸、黑色卡纸、绘图纸、铅笔、针管笔、勾线笔、颜料、洗笔筒、尺子、圆规等工具。

（2）教师在教学过程中通过大量读图等方式，加强学生对空间概念的识读能力。

（3）以个人为单位完成 6 个矛盾空间构成训练作品。

知识储备：

（1）空间构成的概念。空间是与时间相对的一种物质客观存在形式，平面设计的空间构成是指在二维平面中，依赖视觉观察中错视的幻觉性而产生的一种具有高、宽、深的三维立体空间效果。

（2）矛盾空间的概念。通常矛盾空间这种情况在客观现实中是不存在的，虽然每个局部都符合视觉经验的空间效果，但组合后的整体是现实中不存在的或不可能实现的，因此也被称为"不合理空间"。它通常利用人们视点的转换和交替，在二维平面中表现三维立体的空间，从而造成空间的混乱，产生介于二维与三维之间的空间状态。

（3）矛盾空间的表现形式。

①共用面。共用面是将两个不同视点的立体形，利用同一个面紧密地联结在一起，制造出一种既有仰视、又是俯视的视觉效果。图 5-29 所示是福田繁雄的"F"系列海报中的一张，它是用福田名字的首字母"F"进行设计的，

图中的"F"给人既像凸出来、又像凹下去的心理感受。

② 矛盾连接。由于线条的交叉在平面上无前后、方向之分，所以可以利用前后错位来使画面产生视错觉，其中一个著名的案例就是《潘洛斯三角》。它最早由瑞典艺术家奥斯卡·罗伊斯德（Oscar Reutersvard）在 1934 年创作，看起来是三个长方体组合成的一个三角形，但两个长方体之间的夹角却是直角，如图 5-30 所示。又如荷兰艺术家埃舍尔的《手画手》，这幅作品中的两只手从平面中立体起来，其中任何一只手似乎都在另一只手的上方，如图 5-31 所示。

③ 多视点交错。矛盾空间的另一种表现形式是将形体的空间位置进行错位处理，完全摒弃地心引力的作用，使画面存在多角度的交错空间。埃舍尔这位矛盾空间大师的又一力作《另一个世界》则是多视点交错的经典案例。他将缜密的数学逻辑思维融入自己的创作中，并且运用细腻的写实手法进行天马行空的荒谬表达，将矛盾空间的纬度错乱演绎到极致，如图 5-32 所示。

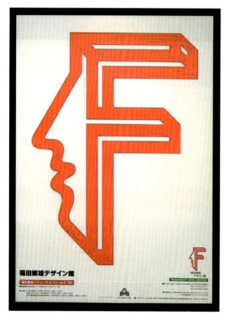

图 5-29　"F"系列海报

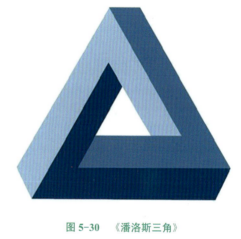

图 5-30　《潘洛斯三角》

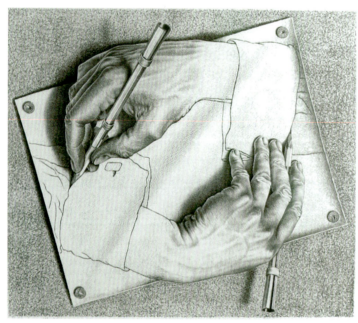

图 5-31　《手画手》　埃舍尔

图 5-32　《另一个世界》　埃舍尔

【作业训练】

题目：矛盾空间

（1）作业内容。

完成矛盾空间训练项目。

（2）作业要求。

①使用单色上色。

②单个作品尺寸为 15 cm×15 cm。

③作品完成后装裱于 4 开黑色卡纸上。

案例赏析：矛盾空间

第三节　命题创作

命题创作：环保节能主题构成组织形式训练

（1）作业内容。

以节能环保为主题，通过平面构成的组织形式，进行抽象表达。提升人们的环境保护意识，融入"节能、环保、勤俭、节约"的价值观。

（2）作业要求。

①构成元素不限，使用单色或多色上色。

②作品尺寸为 20 cm×20 cm。

③完成 100～200 字的设计说明。

（3）评分标准。

①创意新颖 40%。

②作品工艺 30%。

③综合表现 30%。

案例：木林森环保海报

【设计理念】

该海报是设计师 Ryuichi Yamashiro 在 1954 年为了保护环境所创作的，他采用简单的文字"木""林"以及"森"的象形字体去表达海报主旨，用文字描绘一幅绿意葱葱的森林景象（图 5-33）。

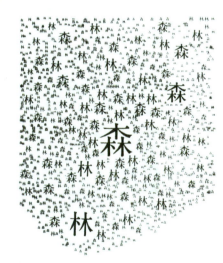

图 5-33　木林森环保海报

平面构成专业
能力拓展

第三部分
PART THREE

创意色彩构成篇

第六章 色彩的基本原理

CHAPTER 6

学习目标

本章从色光产生原理、色彩的体系、色彩的三要素、色彩的混合等方面讲解色彩的基本原理,掌握色彩构成的绘制方法和技巧,提升感知和规划色彩的能力。

素养目标

1. 培养学生热爱生活,善于用自己的眼睛来发现生活中的色彩美,激发学生美化生活的愿望。
2. 培养学生共同合作、耐心细致、持之以恒、深入探究的学习精神。
3. 培养学生从家乡本土文化中汲取设计营养,旨在让学生认识家乡、了解家乡、美化家乡,进而激发学生对家乡的热爱。

第一节 设计评述

一、奥斯卡·克劳德·莫奈——光与色的奇迹

1. 认识设计师

奥斯卡·克劳德·莫奈(Oscar-Claude Monet,1840年11月14日—1926年12月5日),19世纪印象派的奠基人,被称为"印象派之父"。1840年11月14日,莫奈出生于法国巴黎。1845年,5岁的莫奈随着家人移居法国西北部城市勒阿弗尔,并在那里度过了他的青少年时代。莫奈从小喜欢画各种人物漫画,15岁时,他的这些随意漫画已誉满小城。这引起了当地一个叫布丹的画家的注意,布丹还主动告诫莫奈要学习"用油画和素描来画风景",表现自然的本来面目。布丹的告诫和其用笔潇洒的作品给莫奈留下了深刻影响。1862年莫奈进入了夏尔·格莱尔(Charles Gleyre)画室,在那里他结识了雷诺阿、巴齐耶以及西斯莱,与他们共同创造了一种新的艺术手法。他们常常一起到森林里捕捉大自然的光影,后来印象派的产生,便是他们共同努力的结果。莫奈毕生致力于光与色的研究,擅长光与影的表现,光是其作品中永恒的主角。

2. 设计师的自白

"当你画时，要设法忘掉你眼前的形体，一棵树、一片田野……只是想：这是一块蓝色，这是一长条粉红色，这是一条黄色，然后准确地画下你所观察到的颜色和形状，直到它达到你最初的印象为止。"

3. 作品评述

从1890年到1891年，莫奈共画了24幅《草垛》（图6-1），1893年他又画了20幅《卢昂大教堂》（图6-2）。从其作品中，人们可以更直观地体会到自然光线微妙的色彩变化，并获得更细腻的视觉体验。莫奈擅长光与影的表现技法，为研究外光对色彩的变化，曾描绘过不同光线下的连作，即用几幅或十几幅甚至几十幅油画来描绘同一个对象在不同时间、不同季节、不同气候、不同角度下的光色变化，其作品包括《白杨树》《卢昂大教堂》《草垛》《威尼斯》《水上花园》《睡莲》等。这些作品构成了色彩的交响曲，凝聚了画家对光与色最深刻的领悟，色随光变，营造出整体色光的氛围和效果。从作品中，人们感受到的是在晨雾迷漫中转瞬即逝的阳光的显现、光的神秘和灵动不可磨灭的永恒。莫奈的系列组画更是一首首美妙无比的光与色的协奏曲。

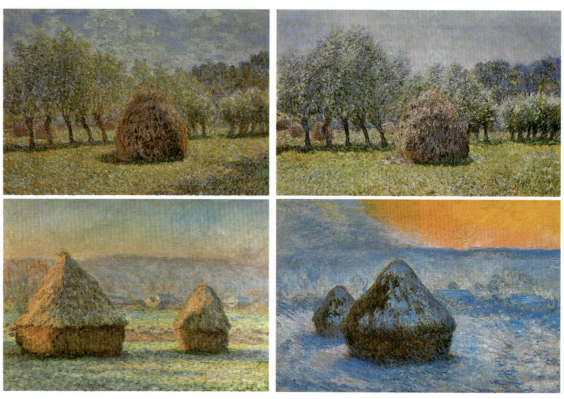

图6-1 《草垛》

图6-2 《卢昂大教堂》

二、林风眠——新仕女图

1. 认识画家

林风眠（1900年11月22日—1991年8月12日），原名林凤鸣，广东梅县人，中国现代画家、油画家、美术教育家，是"中西融合"艺术的倡导者和实践者，被誉为"中国现代绘画艺术之父"。1919年赴法国巴黎国立高等美术学校留学，受到西方印象派和野兽派等现代绘画艺术影响，在中国传统绘画中揉入了西方现代绘画的表现方法，开创了"中西合璧"的画风，创作出最具东方意蕴的绘画。他擅长描绘人物、花鸟、山水、静物等题材的绘画，曾任国立艺术院（现在中国美术学院）首任院长，并培育了李可染、吴冠中、艾青、赵无极、朱德群等一众巨匠，可谓是中国美术界的一代宗师。

维克托·瓦萨雷里——光效应艺术

2. 画家的自白

"将西方的艺术高峰和东方艺术的高峰揉合在一起，才能摘下艺术的桂冠，登上世界艺术之巅。" "艺术家表达的情绪要产'向上的引导'作用"。

3. 作品评述

林风眠作为致力于中西融合的中国现代绘画的先驱，他的"新仕女图"（图6-3）是将西方大师的精髓与中国古典艺术及民间艺术完美交融的典范，熔铸出鲜明的个性化的绘画语言，形成独特的艺术风

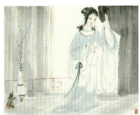

图6-3 新仕女图

格，这种中西调和的风格被称为"风眠体"。画作多以方形构图为主，摒弃了传统中国画的立轴、横卷式的结构，笔下的侍女更是以中国传统水墨为主导，动态各异，线勾色染，水墨淋漓，将光与色韵律融入其中，既有较强的色彩感，又显得色调和谐、沉稳，传达出东方女性的温婉秀雅，人淡如菊，如诗如画的意蕴，成为中国绘画艺术独特的阴柔之美的形象符号。在中国画的百年革新求索中，林风眠的创造性、开拓性无疑具有里程碑的意义。

第二节 项目实训

项目训练一：色彩的本源

训练目的：

本项目通过对色彩知识和理论体系的学习，激发学生更深刻、全面、科学地认识色彩，培养学生自我感知力和探索力。

教学方法：

1．通过观看三棱镜折射、光源色与物体色变化实验来展示光与色的基本原理。

2．讲授、课堂提问结合课堂示范和小组讨论，引导学生专业性观察与思考色彩的方法，提升学生的色彩设计的表现力、鉴赏力。

3．引导学生了解色彩构成的方法。

知识储备：

1. 色光的产生原理

光与色的关系是：无光即无色，有光即显色；无色仅黑白，有色因光泽。人们能看到五彩斑斓、绚丽多姿的色

彩，首先离不开"光"的作用，这是因为色彩是物体凭借光的照射反映到人们的视网膜上而产生的效果，若离开光，色彩就无法辨认，就不会有视觉活动。光是人们感知色彩的必要条件，色是感知的结果。当光进入人们的眼睛时，眼球内侧视网膜受光刺激，视觉神经将这些刺激传至大脑视觉中枢而产生反应，从而产生色的感觉，即光—眼睛—视神经—大脑—色（图6-4）。色彩构成和光有最亲近的关系，德国包豪斯设计学院的教师伊顿曾经说过："色是光之子，光是色之母。"

真正揭开光色之谜的是英国科学家艾萨克·牛顿（Isaac Newton）。17世纪后半期，牛顿为改进刚发明不久的望远镜的清晰度，从光线通过玻璃镜的现象开始研究。1666年，牛顿进行了著名的色散实验。他在一间漆黑的房间里，让太阳光透过窗户的窄缝照射进来，太阳光经过三棱镜折射，然后投射到白色屏幕上（图6-5）。实验的结果是：对面的白色屏幕上显出一条像彩虹一样美丽的光带，它包含了彩虹的所有色彩，这些色彩依次紧挨着排列，分别是红、橙、黄、绿、青、蓝、紫七色，这条七色光带即可见光谱（图6-6）。

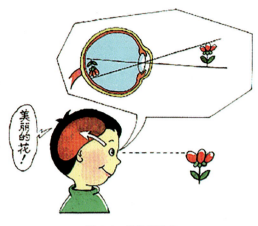

图6-4　视觉的形成

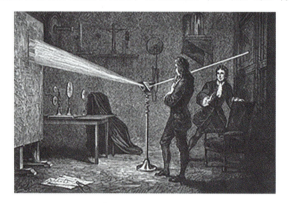

图6-5　牛顿三棱镜折射实验

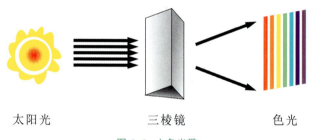

太阳光　　　　三棱镜　　　　色光

图6-6　七色光带

2. 物体与色彩

（1）光源色。宇宙间凡是能自行发光的物体都叫光源，所有物体的色彩都是在光源照射下产生的。光源可分为两种：一种是自然光，如太阳光（图6-7）；另一种是人造光，如日光灯、白炽灯、蜡烛、霓虹灯（图6-8）等发出的光。由各种光源发出的光，由于光波的长短、强弱、比例等性质的不同，形成了不同的色光，它们都由光源产生，会影响物体的色彩，所以又称光源色。光源色的不同不仅会影响物体色的明度，还会影响其色相及纯度。例如同样的物体，在日光灯和白炽灯下就会有不同的色彩偏向，如图6-9所示的静物在日光灯下呈蓝色，偏冷色；而在白炽灯下则会呈现黄橙色，偏暖色，如图6-10所示。

图6-7　太阳光

图6-8　霓虹灯

图6-9 日光灯下的静物

图6-10 白炽灯下的静物

（2）物体色。物体固有的属性在常光源状态下所呈现出来的色彩叫物体色。日常生活中，各种物体会呈现不同的颜色，如红色的苹果、蓝色的天空、紫色的薰衣草等。其实，这些物体自身不会发光。那么，这些物体为什么会有颜色？这是因为物体受光照射后，产生了吸收、反射、投射等现象。当光照到不透明的物体上时，有一部分光被物体吸收，而另一部分光则被反射到眼睛里，这时人们看到的颜色就是物体的颜色，叫作固有色，也叫物体色（图6-11）。例如人们看到的大海呈现的是蔚蓝色，是因为当太阳光照在海面上，光线中的绿色、黄色、橙色、红色被海水吸收，而紫色、蓝色被海水反射回来；而绿叶之所以呈现绿色，是因为其他色光被吸收，只反射绿色光（图6-12）。

（3）环境色。在通常情况下，物体还会受到周围环境的影响而形成不同的色彩。一般来说，物体受环境色影响最明显的地方在两种不同物体接近或者接触部分。图6-13所示为水果在不同颜色的衬布环境下显现色彩的变化。

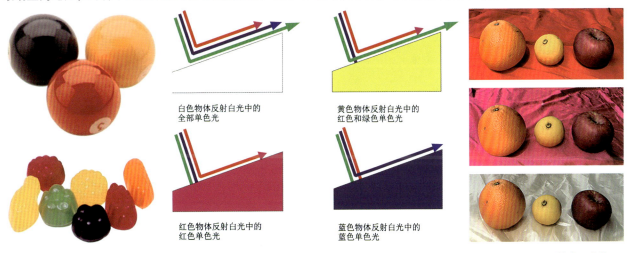

图6-11 物体在常态下产生的色彩　　图6-12 不同颜色的不透明物体对白色的光具有不同的吸收和反射作用　　图6-13 不同环境色下物体的色彩变化

3. 色彩的分类

大千世界的色彩种类纷繁复杂，人们用科学的方法将色彩分为两类：无彩色系和有彩色系。无彩色系是指黑、白、灰等不带彩的色，又叫素色。无彩色系只有一个属性——明度，没有色相和纯度，明度可以用黑白来表现。试将黑、白、灰依次排列起来，就能很明显地表现出各种各样的明度。若把黑白作为色系两端、中间间隔排列几个灰色，这就构成了有明度阶段的系列，明度越高，越接近白色。无彩色系中，最高明度为白色，最低明度为黑色，灰色居中。通常有彩色系的明度值会参照无彩色系的黑白灰等级标准，任意彩色可通过加白或加黑得到一系列有明度变化的色彩（图6-14）。

有彩色系包括可见光谱中的全部色彩，如红、橙、黄、绿、青、蓝、紫等。基本色相之间的不同量混合，基本色相和无彩色系之间的不同量混合所产生的千千万万种色彩都属于有彩色系（图6-15）。有彩色系有三个属性：明度、色相、纯度。

色彩按冷暖色，可分为暖色系列和冷色系列（图6-16）。

① 暖色系列：生活中的阳光、炉火、火炬、烧红的铁水等，映射出红橙色光，使人在视觉、触觉及心理上产生温暖的感觉。暖色系列给人阳光、不透明、热烈、稠密的感觉。

② 冷色系列：自然中的蓝天、大海、冰山等，映射出蓝绿、蓝、蓝紫色光，使人在视觉、触觉及心理上产生冷的感觉。冷色系列给人阴凉、透明、冷静、稀薄的感觉。

图6-14　无彩色系

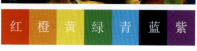

图6-15　有彩色系

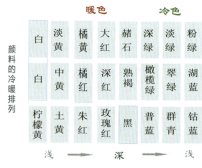

图6-16　色彩的冷暖排列

【作业训练】

题目：装饰图案色彩冷暖对比搭配

（1）自主设计一个装饰纹样，选用5～6色，搭配冷暖色调。

（2）画面尺寸为12 cm×12 cm

（3）图形有创意，作品工整、干净。

项目训练二：色彩的三要素

训练目的：

本项目在掌握一定的色彩基本理论的基础上，了解色彩三要素的基本概念及其特点，从色彩三要素之间的相互关系来认识色彩的逻辑性。

教学方法：

（1）课前准备彩色卡纸、绘图纸、铅笔、透明杯子、画笔、颜料、洗笔桶等工具。

（2）设计一些小实验来让学生认识色彩明度、纯度、色相的概念及其之间的关联性。

（3）以小组为单位熟练引导学生明度、纯度、色相的应用方法与技巧。

（3）小组选出部分优秀作业进行赏析。

案例欣赏：色彩的本源

知识储备：

1. 色相（Hue）

色相是色彩的相貌，每种色彩所显示的特征决定了它自身的品相、面貌，如柠檬黄、大红、群青、橄榄绿等。每种色彩都有自己独特的性格，只有认识了色彩，才能更好地进行色彩的搭配和设计。将红、黄红、黄、黄绿、绿、蓝绿、蓝、蓝紫、紫、红紫这些色相按渐变规律排列成的环状色带或色环，称为色相环。色相的英文表示方法是以英文的头一个字母为代表的，这十种色相的英文缩写分别为R、YR、Y、YG、G、BG、B、BP、P、RP，如图6-17所示。色相环有12色相环（图6-18）、24色相环等，可以对其加以临摹制作，这对加深色彩规律的认知具有非常重要的作用。

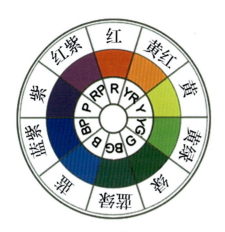

图 6-17　色相的英文表示方法

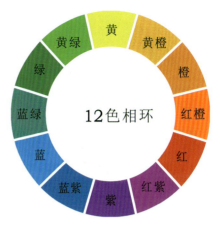

图 6-18　12 色相环

2. 明度（Value）

明度是色彩的明暗程度或深浅程度，用来表现色彩的空间感、层次感。无彩色系中，明度最高的为白色，最低的为黑色，中间是由亮到暗的灰色。有彩色系中，黄色明度最高，蓝色最低，红绿色居中；同一色相的明度，混入白色可提高明度，混入黑色则降低明度。任何有彩色加白加黑都可形成以该色为主的明度序列，可理解成色彩的明度渐变，也叫作明度推移（图 6-19）。彩色照片反映的是全要素的色彩关系，而黑白照片反映的则是物象的明暗关系。例如，在素描的绘制过程中，作画者需要表现物象的明暗色调，以表现物象的形体与空间感。

3. 纯度（Chroma）

纯度指色彩的饱和度或鲜浊程度，也被称为色彩的"艳度"，它是指一种色彩中所含的该色素成分的多少。成分越多，纯度就越高，色彩越艳；成分越少，纯度就越低，色彩越浑浊。

制作纯度推移的方法：

① 加入白色越多，纯度越低，趋向粉色。

② 加入黑色越多，纯度越低，趋向灰色。

③ 加入对比色越多，纯度越低，趋向灰色。

例如紫色，当它混入白色时，纯度降低，明度提高，成为浅紫色；当它混入黑色时，纯度降低，明度降低，成为暗紫色；当它混入与紫色明度相似的中灰色时，明度没有改变，纯度降低，成为灰紫色，如图 6-20 所示。

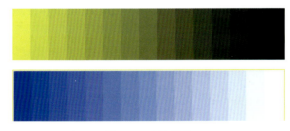

图 6-19　明度推移

图 6-20　纯度推移

【作业训练】

题目：色彩三属性推移构成

（1）将色彩按照一定的规律有次序地排列、组合，如色相推移构成、明度推移构成或纯度推移构成，如黑加白练习、纯色加白加黑练习、纯色加灰练习、补色互混练习、补色加灰练习。

（2）卡纸按照规格画成 2 cm×3 cm 的格子。

（3）形式不限，材料不限，过渡自然。

案例欣赏：色彩的三要素

案例 1：色彩三属性推移构成

案例 2：色彩三属性推移构成

题目：全色相秩序构成

（1）任意设计图形，并在图形中进行秩序构成设计，构成作品中红、橙、黄、绿、蓝、紫都要用到，使它们有序排列，表现出主次、虚实，画面艺术效果既丰富又统一协调。

（2）画面尺寸为 25 cm×25 cm。

（3）填涂颜色厚薄均匀，边线绘制工整。

项目训练三：色彩混合

训练目的：

本项目主要通过色彩的减色混合和空间混合来培养学生良好的色彩感知能力与配色技巧，充分体现以少色求多变的效果。

教学方法：

（1）课前准备绘图纸、铅笔、画笔、绘图工具、颜料、洗笔桶等工具。

（2）引导学生收集生活中的色彩混合案例，通过实物、拍照或图片搜索等方式展现。

（3）以示范、讲解的方式介绍色彩混合技巧，将画纸分成小色块，淡淡画出所选图片的色调，然后在此基础上概括、提炼色块。

（4）小组选出部分优秀作业进行赏析。

知识储备：

1. 加色混合

加色混合也称正混合（图 6-21）。它是将不同的色光投照在一起，形成新的色光，色光明度会随着色光混合量的增加而增大。

1801 年，托马斯·杨第一次正式提出光的三原色理论，后来亥姆霍兹将它完善最终得出光谱中的三原色是红、绿、蓝（蓝紫）。这三种色光都不能用别的色光相混产生。而三原色光可以得到很不同颜色的色光，三原色光按照一定比例相混合得到白光，红绿光相加得到黄色光，绿蓝光相加得到青色光，蓝红光相加得到品红色光。影视、景观照明、舞台灯光等都是应用加色混合的原理设计的。

加色混合规律：

① 朱红光 + 翠绿光 = 黄色光。

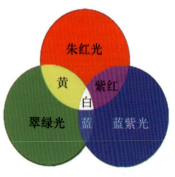
图 6-21　加色混合

② 朱红光 + 蓝紫光 = 紫红光。

③ 翠绿光 + 蓝紫光 = 蓝色光。

④ 朱红光 + 翠绿光 + 蓝紫光 = 白色光。

2. 减色混合

减色混合也称负混合（图6-22）。它与色光混合相反，混合后的色彩在明度、纯度方面都会下降，混合的色料越多，颜色越浑浊、越暗。将所有颜色混合在一起，就可以产生黑色。印染的染料、绘画的颜料、印刷机或打印机的油墨等都属于减色混合。

物理学家大卫·鲁伯特发现染料只有三种最基本的颜色，即人们常说的三原色。颜料或染料的三原色为红（品红）、黄（柠檬黄）、蓝（湖蓝）。三原色不能用其他色混合而成，而将这三种颜色按一定比例混合可调和出其他颜色。在三原色中，任何两种颜色调和出来的色彩，就是间色，典型的间色即橙、绿、紫，又称第二次色。

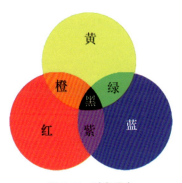

图 6-22　减色混合

间色的形成规律：

① 红 + 黄 = 橙色；

② 黄 + 蓝 = 绿色；

③ 红 + 蓝 = 紫色。

如果在12色相环中继续加过渡色相，就组成了24色相环（图6-23）。

任意两个间色或三原色按一定比例相混合而产生的颜色都称为复色。复色种类多，纯度较低，色度不鲜明。复色含灰成分多，故又称"含灰色"。

复色的形成规律：

① 绿色（蓝 + 黄）+ 蓝色 = 蓝绿色；

② 绿色（蓝 + 黄）+ 黄色 = 黄绿色；

③ 紫色（红 + 蓝）+ 红色 = 红紫色；

④ 紫色（红 + 蓝）+ 蓝色 = 蓝紫色；

⑤ 橙色（红 + 黄）+ 红色 = 红橙色；

⑥ 橙色（红 + 黄）+ 黄色 = 黄橙色。

图 6-23　24色相环

3. 中性混合

中性混合是由于人的视觉生理原因所产生的色彩混合，混合后色彩明度不变，但纯度有所下降。中性混合包括色彩旋转混合和空间混合。

（1）色彩旋转混合（平均混合）。如果将几种色彩涂在圆盘上迅速转动，就可以看到混合起来的色彩。旋转停止后，色彩又恢复到原来的状态。如将红色和绿色等量置于圆盘上旋转，会呈现黄色；将红、黄、蓝三色等量置于圆盘上旋转，会呈现无彩色的灰色。

（2）空间混合（并置混合）。空间混合是将两种或两种以上面积很小的不同色彩并置在一起，通过一定的距离观看，使其在视网膜上形成难以辨别的视觉调和效果而产生的一种视觉混色的现象。影响空间混合的关键因素是色块的大小和观看距离的远近。

空间混合近看色彩丰富，远看色彩统一，不同距离的观看效果各不相同。在绘画艺术中，不同的色块交集平铺在画纸上，会产生生动的空间混合效果。印象派大师莫奈正是运用了这一色彩规律，将多种颜色并置来表现风景画中灵动、迷人的色彩效果（图6-24）。

十字绣和传统刺绣拥有更具魅力的空间混合的效果，它们将不同颜色的丝线用不同的刺绣针法编织在织物上，形成由不同的色点或色线组成的色面。这种织物别具一格，广泛运用于各种衣料、地毯、纺织品和装饰挂画中。如果说十字绣（图6-25）是色块的空间混合艺术，那么传统刺绣（图6-26）就是线性空间混合在织物上的展现。

色彩的基本原理

CREATIVE COMPOSITION DESIGN

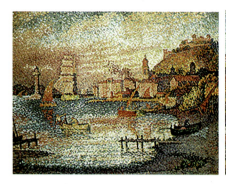

图 6-24　点彩油画

图 6-25　十字绣　　　　　　　　　图 6-26　刺绣

【作业训练】

题目：空间混合构成

（1）以油画、水粉画、水彩画、色彩照片等为根据起稿后，将画面分成面积相等或不等、形状相同或不同的小块，再用稀水粉色淡淡地画出所选画的色调，在此基础上，加以概括、提炼，使之色相感增强，纯度提高，达到近看色彩强烈而有装饰性，远看色彩丰富又统一的色彩效果。

（2）画面尺寸为 20 cm×20 cm

（3）填涂颜色厚薄均匀，边线绘制工整。

案例欣赏：空间混合

第三节　命题创作

命题创作：装饰绘画创意表现

（1）作业内容。
①黑白装饰画（利用黑白来表现，表现技法的元素是点、线、面）。
②色彩装饰画（利用平涂、晕染、退晕、撇丝、拼贴等色彩表现技法表现）。
（2）作业要求。
①了解装饰绘画的特点，结合相关主题进行装饰绘画主题的创作。
②运用材料拼贴的方式、手绘或电脑绘制均可。
③检查创意的新颖程度、制作的精准程度和文案的完整程度。
④用 100～200 个文字表述主题创作的设计理念。
（3）评分标准。
①创意新颖 40%。
②制作精良 50%。
③综合表现 10%。

案例："醉美家乡"色彩装饰画

【设计理念】

装饰艺术绘画的范围非常广泛，可以从属于环境装饰、器物装饰等工艺制作的绘画，它是介于设计与绘画之间的一种设计门类。色彩是装饰绘画美感表达的重要元素，具有很强的"主观性"，既可以朴实雅致，也可以热情奔放；既可以含蓄内敛，也可以温馨浪漫。图 6-27 所示是以学生家乡县区的文化特色作为主题而设计的装饰绘画，丰富的色彩由于黑线的分割而变得调和，色彩变化丰富而和谐。

图 6-27　2018 届动漫设计学生作品（一）

CREATIVE COMPOSITION DESIGN

图 6-27　2018 届动漫设计学生作品（二）

第七章 色彩与生活

CHAPTER 7

学习目标

本章通过一些具体的设计实例，从心理学的角度认识色彩的启示和联想，灵活运用色彩带给人的心理感受，创作符合时代要求、符合人们审美的优秀作品。

素养目标

1. 通过对生活、案例中色彩心理学原理的解读，激发学生贴合本心、创造美好生活的愿望。
2. 培养学生共同合作、耐心细致、持之以恒、深入探究的学习精神。
3. 从中国传统文化中汲取优秀色彩文化精髓，传承工匠精神，坚定民族文化自信。

第一节 设计评述

一、彼埃·蒙德里安——《红、蓝、黄构图》

1. 认识设计师

彼埃·蒙德里安（1872—1944年）出生于荷兰，风格派创始人，其早期作品受毕加索立体主义的影响，后形成自己独立的风格。蒙德里安是几何抽象画派的先驱，他崇尚构成主义绘画的表现方式，与德士堡等组织风格派，提倡自己的"新造型主义"艺术。蒙德里安早年画过写实的人物和风景，后来逐渐把树木的形态简化成水平线与垂直线的纯粹抽象构成，从内省的深刻观感与洞察里，创造普遍的现象秩序与均衡之美。他崇尚直线美，主张透过直角静观万物内部的平衡、安宁。

2. 设计师的自白

"造型经验说明，艺术家不能以完全写实的手法去再现事物的表象而必须对其加以改造，从而产生美感。"

3. 作品评述

《红、蓝、黄构图》（图 7-1）这幅作品创作于 1930 年，是几何抽象风格的代表作之一。作品由最简单的形状和最纯粹的色彩组成，粗重的黑色线条控制着七个规格不同的矩形格子，结构简洁大方、平稳和谐。作品右上方那块鲜亮的红色是画面的主导色，其色彩饱和，与左下方的蓝色、右下方的一点黄色和四块灰色相互协调。在作品里，除了三原色外，再无其他颜色；除了垂直线和水平线外，再无其他线条；除了长方形和正方形外，再无其他形状。线条和色彩巧妙的分割与组合，使平面形成一个有节奏和动态感的几何抽象图像，是具有永恒意义的绘画。

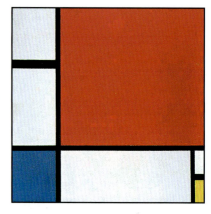

图 7-1　《红、蓝、黄构图》

二、瓦西里·康定斯基——形与色的关系

1. 认识设计师

瓦西里·康定斯基（1866—1944 年）是抽象主义绘画的开山鼻祖，也是俄国美术理论家、画家。他出生于莫斯科一个茶商家庭，自幼喜爱绘画，并受到了良好的文化教育，曾担任"新艺术协会"主席，致力于推广各种不同的画风。他的代表作有《湖上》《黄·红·蓝》《蔚蓝的天空》《白色的线》《即兴 31 号》《粉色的音调》等。康定斯基是一位毕生都在追求新的作品表现形式的人，他大胆的抽象主义探索，富于想象、饱含感情的艺术语言，对现代艺术产生了巨大而深远的影响。其著作《点、线、面》《论艺术的精神》《关于形式主义》《论具体艺术》等，都是抽象艺术的经典著作，是现代抽象艺术的启示录。

2. 设计师的自白

"在音乐上淡蓝相当于长笛；深蓝相当于大提琴；而更深的蓝色，则是低音提琴了。一般来说，从蓝色的深沉和庄重这点来说，它和管风琴非常相似。"

3. 作品评述

康定斯基对色彩有一种特殊的偏爱和敏感，他致力于把色彩、线条和音乐交融起来，让色彩和线条能像音乐一样，虽然无形无状，却能在画家的安排下，传达出画家深沉的精神世界。《即兴 6 号》（图 7-2）和《即兴 31 号》（图 7-3）是其抽象主义风格探索阶段的作品，也是两幅很迷人的作品，从作品中人们可以感受到一种流动着的音乐旋律，似乎听到色彩在歌唱。玫瑰色、绯红色、蔚蓝色、黄色、橙色、紫色、翡翠色、黑色交织在一起，仿佛都是跳动的音符，在各自的琴键上发出急缓、粗细、高低不同的音调，那些粗细不同的线条就好像乐谱上的重音、停顿、休止符一样，传达出画家深沉的精神世界。正如有人评价的那样："康定斯基是在画音乐"，欣赏康定斯基的抽象艺术作品犹如用眼睛来"聆听"色彩谱写的交响乐章。

图 7-2　《即兴 6 号》　康定斯基

图 7-3　《即兴 31 号》　康定斯基

第二节　项目实训

项目训练一：色彩的联想与象征

训练目的：
本项目通过对色彩感觉和色彩心理的学习，让学生体会色彩与联想对象之间的对应关系，学会用色彩恰当表达情绪、联想内容，掌握色彩情感创意表现方法。

教学方法：
（1）引导学生做相关色彩资料的收集，从而探讨分析这些色彩现象，感知色彩在生活中的重要作用。
（2）引导学生运用色彩构成的材料与工具完成相关色彩联想的作业。
（3）通过学生作业，适时给予学生指导，鼓励学生展开想象，大胆表达属于自己的色彩世界。
（4）小组选出部分优秀作业进行赏析。

知识储备：
色彩通过人的视觉而对人的心理产生作用，不同的色彩及其搭配会给人带来不同感受，能影响人的情绪状态，使人产生复杂的心理反应。人们通过视觉经验、社会意识、风俗习惯、民族传统、自然景观、日常用品等色彩体验因素的作用，对色彩产生具体的联想和抽象的感情，这种联想和感情是人类对色彩的认知。从心理学的角度科学地认识色彩的感情因素和象征意义，有助于色彩的设计。

1. 红色

红色在可见光谱中光波最长，它容易引起人们的注意，使人兴奋、激动、紧张，但眼睛不适应红色光的刺激，因此红色光很容易造成视觉疲劳，给视觉以逼近的扩张感，被称为前进色。红色又被看成危险、爆炸、恐怖的象征色，用于交通信号灯的停止色。红色象征热情、活力。"可口可乐"的红色作为"色彩战略"成功的典范具有里程碑般的意义，它展现出一个浪漫、健康、和蔼可亲的圣诞老人形象，恰如其分地表现了"可口可乐"的产品内涵，使其风靡全球（图7-4）。

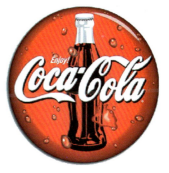

图7-4　红色的"可口可乐"标志

（1）具体的联想：太阳、火焰、血、红旗、辣椒、消防栓、口红、苹果等。
（2）抽象的联想：热烈、青春、朝气、积极、革命、活力、健康、温暖、爱情、危险、血腥、愤怒、警觉等。

2. 黄色

黄色是最亮的颜色，其色相纯、明度高、色觉暖和、可视性强（图7-5）。帝王与传统宗教均选用辉煌的黄色做服饰，象征权贵；宫殿与庙宇也多运用黄色，给人崇高、智慧、神秘、华贵、威严和仁慈的感觉。

（1）具体的联想：阳光、柠檬、迎春花、麦穗、谷物、杧果、琵琶、油菜花、向日葵、香蕉、安全帽等。
（2）抽象的联想：光明、希望、快乐、平凡、幸福等。

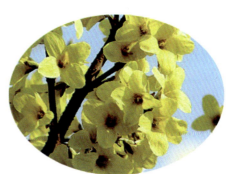

图7-5　黄色的连翘花

3. 橙色

橙色在空气中的穿透力仅次于红色，而色感较红色更暖（图7-6）。鲜明的橙色，是色彩中感受最暖的颜色，认知性和注目性很高，既有红色的热情，又有黄色的活泼。很多食物的颜色中都含有橙色，它是蕴含芳香和引起食

欲的颜色，橙色还常被用作交通工具和建筑工地的安全防护色。

（1）具体的联想：橘子、柿子、秋叶、果汁、南瓜、柿子等。

（2）抽象的联想：明亮、快乐、温暖、健康、欢喜、和谐、兴奋、嫉妒等。

图7-6　橙色的橘子

4. 绿色

绿色明度适中、色彩温和、刺激性不大（图7-7），所以人们把绿色作为和平和生命的象征。由于绿色的生物和其他生物一样，都会经历由诞生、发育、成长、成熟、衰老到死亡的过程，这就使绿色出现各个不同阶段的变化：黄绿、嫩绿、淡绿象征着春天和稚嫩的作物，展现出青春与旺盛的生命力；艳绿、墨绿、浓绿象征着夏天和茂盛、健壮与成熟的作物；灰绿、褐绿象征着秋冬和农作物的成熟、衰老。

（1）具体的联想：草地、树叶、禾苗、橄榄叶、森林等。

（2）抽象的联想：和平、安全、生长、新鲜、环保、节能、自然等。

5. 蓝色

蓝色在三原色中波长最短，刺激性也较小（图7-8）。对其产生的最直观的联想是深邃的大海和蔚蓝的天空，具有深远、清凉、沉静、理智和内敛的心理特征。蓝色是幸福色，代表希望，但是蓝色有时也代表绝望和忧郁。

（1）具体的联想：大海、蓝天、水、宇宙等。

（2）抽象的联想：宁静、清澈、遥远、质朴、沉默、理智、博大、永恒等。

图7-7　绿色的草　　　　图7-8　蓝色的天空与大海

色彩的联想与象征

6. 紫色

我国封建社会时期只有高官和贵妇才能着紫服，古希腊将紫色作为国王的服装色。明亮的紫色（图7-9）如同天上的霞光、原野上的鲜花，使人感到优雅、妩媚；灰暗的紫色则是伤痛、疾病的象征，容易造成心理上的忧郁、痛苦和不安；高纯度紫色有恐怖、紧张感。

（1）具体的联想：葡萄、茄子、紫罗兰等。

（2）抽象的联想：优雅、高贵、庄重、神秘、伤痛、疾病等。

7. 黑色

黑色为全色相。从理论上看，黑色即无光无色之色，明度最低。黑色有厚实、稳重的感觉，使人联想到休息、安静、深思、坚持、准备、考验，显得严肃、庄重、坚毅，如中国京剧中包公的脸谱以黑色为主，代表刚正、铁面无私。黑色也是不吉利色，给人阴森、恐怖、烦恼、忧伤、消极、沉睡、悲痛甚至死亡等印象。在欧美，人们都把黑色视为丧色。黑色与其他色彩组合时，属于极好的衬托色，可以充分显示他色的光感与色感。黑白组合光感最强、最朴素、最分明，如尼康相机黑色的机身、白色的Logo，给人"精致""雅致""专业"的印象（图7-10）。

图 7-9　紫色的树木

图 7-10　黑色的相机

（1）具体的联想：墨水、煤炭、铁、夜晚、金属等。

（2）抽象的联想：严肃、刚健、死亡、沉默、力量、毅力、刚正、忠义、罪恶、恐惧等。

8. 白色

白色为全色光，具有一尘不染的品貌。白色是由全部可见光均匀混合而成的，是光明的象征（图 7-11）。白色明亮、干净、畅快、朴素、雅致、贞洁，具有最高的色彩明度，可以使物体产生膨胀感，能很好地衬托其他颜色。在西方很多国家，白色是结婚礼服的色彩，象征爱情的纯洁与坚贞。但在东方，人们却把白色视为丧色。

（1）具体的联想：白云、白糖、棉花、面粉、雪、白瓷、薄纱等。

（2）抽象的联想：洁白、光明、正直、无私、纯洁、忠贞、神圣、虚无等。

9. 灰色

灰色是黑与白调和后的中间色，原意是灰尘的颜色。从光学上看，它居于白色与黑色之间，中等明度，属无彩度及低彩度的色彩（图 7-12）。视觉以及心理对它的反应是平淡、乏味，甚至沉闷、寂寞、颓废，具有抑制情绪的作用，同时灰色也能给人高雅、精致、含蓄、耐人寻味的印象。

（1）具体的联想：乌云、树皮、草木灰、阴天、铅等。

（2）抽象的联想：谦逊、柔和、含蓄、高雅、稳重、平凡、忧郁、中庸、消极等。

10. 金银色

由于金银价值昂贵，其金属的光泽使其成为豪华、富贵的象征。例如，在现在的商品包装、酒店等设计中，适当加入金银色，更能体现豪华感，提升档次（图 7-13）。

（1）具体的联想：金银、金属、金属瓷砖等。

（2）抽象的联想：高级、时尚、华丽、辉煌、现代感等。

图 7-11　白色的棉花

图 7-12　灰色的兔子

图 7-13　金色的大厅

【作业训练】

题目：色彩情感表达

（1）以春夏秋冬、酸甜苦辣，或喜怒哀乐，或东南西北，或金木水火土，或男女老幼，或轻重软硬为题，设计4幅在构图上有联系的色彩构成创意作品（每幅尺寸大小12 cm×12 cm）。

（2）以奔放与压抑、都市与农村、高雅与俗媚、善良与邪恶、高贵与卑微、男性与女性、健康与病态、成熟与幼稚等为题，任选两组分别用不同色调表现出来，设计一组心理色彩构成创意作品（每幅尺寸大小12 cm×12 cm）。

案例欣赏：色彩的联想与象征

项目训练二：色彩的视知觉

训练目的：

本项目从人的生理、心理反应的角度，介绍色彩的诸多视知觉现象，了解色彩视知觉的几个基本特征，理解色彩的意象表达，培养学生准确用色彩传达意境信息的能力。

教学方法：

（1）引导学生做相关资料的收集，让学生体会色彩视知觉的几类基本特征，从中感受色彩之美。

（2）引导学生完成色彩情感表达的构成创作，用铅笔进行草图创意表现，或直接徒手表现色彩创意。

（3）通过学生作业，适时给予指导，鼓励学生展开想象，大胆表达自己所感知的色彩世界。

（4）小组选出部分优秀作业进行赏析。

知识储备：

1. 色彩的冷暖感

色彩本身并没有温度，它给人的冷暖感觉是由人的自身经验所产生的联想。例如，人们对太阳、火焰的感受，形成了温暖与色彩之间的联想；雪地、冰山、大海等温度较低，形成了寒冷与色彩之间的联想。在具体的色彩环境中，各色的冷暖感觉并不是绝对的，而是相对概念。例如，黄色与蓝色互比，黄色是暖色；而与红色、橙色互比，黄色又偏冷了（图7-14）。

2. 色彩的软硬感

色彩明度和纯度的对比变化是产生色彩软硬感的重要因素。明度高、纯度低的颜色具有柔软感，如女性化妆品的颜色多为粉红色调、浅紫色调、淡黄色调；明度低、纯度高的颜色显得坚硬，如蓝色调、蓝紫色调、紫红色调，如图7-15所示。

色彩的视知觉

图7-14 色彩的冷暖感　　　　图7-15 色彩的软硬感

3. 色彩的轻重感

生活中的白云、棉花等的颜色都是明亮、轻浅的，而煤块、铁球等的颜色都是沉重、幽暗的。生活经验让人们

感觉深色物体较浅色物体重,也就是说,色彩的轻重感主要与明度有关,其次与纯度有关。如图 7-16 所示,对两个体积、质量相等的皮箱分别涂以不同的颜色,右侧的皮箱较左侧轻巧;以橙色代替黑色作为集装箱的外部色,可使装卸工人感到轻松些;压路机的铸铁地滚外观保持了黑的本色,具有沉重感。

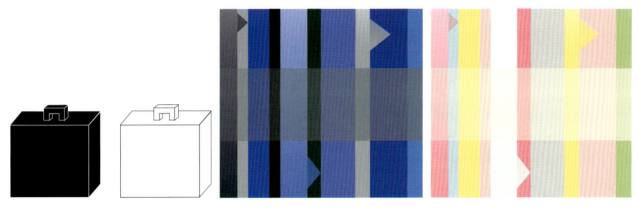

图 7-16　色彩的轻重感

4. 色彩的膨胀感与收缩感

色彩中的暖色具有膨胀感,冷色具有收缩感;明度高的颜色具有膨胀感,明度低的颜色具有收缩感;纯度高的颜色具有膨胀感,纯度低的颜色具有收缩感。在同一画面上,色块的不同明度产生了视觉上的远近距离感,画家就是充分应用色彩的这种胀缩特性来达到想要的视觉效果的。例如,面积相同的黑色和白色在相同灰度的背景下,白色具有膨胀感,黑色具有收缩感(图 7-17)。

图 7-17　色彩的膨胀感与收缩感

5. 色彩的兴奋感与沉静感

色彩的兴奋感与沉静感和刺激视觉的强弱有关。从色相上看:红、橙、黄等暖色具有兴奋感,使人联想到革命、鲜血、热闹、喜庆;蓝、蓝绿、蓝紫等冷色具有沉静感,使人联想到平静的湖水、蓝天、大海、草原,从而感到开阔、安静(图 7-18)。从明度上看:明度高的颜色具有兴奋感,明度低的颜色具有沉静感。从纯度上看:纯度高的颜色具有兴奋感,纯度低的颜色具有沉静感。从色彩对比上看:强对比色调具有兴奋感,弱对比色调具有沉静感。

图 7-18　色彩的兴奋感与沉静感

6. 色彩的明快感与忧郁感

色彩的明快感与忧郁感主要和色彩的明度与纯度有关。明度高的亮色显得明快,明度低的暗色显得忧郁;纯度

高的色彩明快，纯度低的色彩则显得忧郁。从色相看：暖色活泼、明快，冷色宁静、忧郁。在无彩色系中：白色、浅灰色明快，黑色忧郁，灰色为中性；纯色与白色相配显得明快，浊色与黑色配合则会显得忧郁；强对比明快，弱对比忧郁（图7-19）。

7. 色彩的强与弱

色彩的强弱与色彩的易见度有很大关系。它往往与色彩的对比相结合，对比强的、易见度高的色彩会有前进感，就使人感到强；对比弱的、易见度低的色彩有后退感，就使人感到弱（图7-20）。有彩色系中，纯度高的红色为最强，蓝紫色相对纯度低些，显得稍弱；有彩色较强，无彩色较弱。

8. 色彩的华美与质朴感

色彩既可以给人华丽雍容的感觉，又能给人朴实无华的韵味。从色相上看，黄、红、橙、绿等鲜艳而明亮的色彩给人明快、华丽的感觉，而低纯度的灰色调则显得朴素。从明度上看，亮丽的色彩显得活泼、强烈，具有华丽感；深色调则显得含蓄、厚重、深沉，具有朴素感（图7-21）。

图7-19　色彩的明快感与忧郁感　　　　图7-20　色彩的强与弱　　　　图7-21　色彩的华美与质朴感

【作业训练】

题目：音乐色彩节奏表达

"从音乐中寻找感官意识色彩"：色彩的节奏如同音乐，有的轻盈，有的欢快，有的活泼，有的厚重，通过色彩和形状表现色彩音乐节奏感观意识，完成一组设计色彩作业，也可自选如摇滚、爵士、交响乐、轻音乐、民乐等四种音乐类型为题材（每幅尺寸大小12 cm×12 cm）。

题目：色彩的味觉表达

清香的、香辣的、刺鼻的、香甜的、酸涩的、苦涩的、麻辣的等，任选四组分别用不同色调表现出来，设计一组心理色彩构成创意作品（每幅尺寸大小12 cm×12 cm）。

案例欣赏：色彩的视知觉

项目训练三：色彩创意的方法——色彩的采集和重构

训练目的：
本项目指导学生在理解色彩心理情感的同时，提高分析和解剖色彩的能力，加深对色彩抽象意识的培养。

教学方法：
（1）导入图片、视频资料让学生感受色彩的变化及其魅力，学习其独特的配色方案。
（2）通过案例进行分解教学，从具体的步骤中引导学生记住色彩采集重构的方法。
（3）分组让学生去采集色彩，在新的画面上进行形式美感的概括、归纳和重构。
（4）在作业中观察学生的表现，看学生是否理解学习内容。

知识储备：

1. 色彩的采集

（1）自然界的色彩采集。数量庞大的自然色彩，是人们取之不尽、用之不竭的色彩来源。大自然的色彩瞬息万变，丰富多彩的色彩结合奇特的质感，给人类呈现了一场美不胜收的视觉盛宴。就一片叶子而言，从发芽时的嫩绿到深绿，再到成长、成熟时的红、黄色，都蕴含着生命发展无限的变化，具有独特的借鉴作用（图7-22）。再如蝴蝶的品种有上万种，色彩非常丰富，给人无限的创意想象空间（图7-23）。

图 7-22　树叶的色彩采集　　　　　　　　　　　图 7-23　蝴蝶的色彩采集

（2）传统文化的色彩采集。中华民族有着悠久的历史和深厚的文化底蕴。例如中国壁画、建筑、瓷器、漆器等不同种类的艺术作品，延续着东方传统的色彩体系。注重传统文化的沉淀，探索传统色彩的持续发展，会使中国传统文化重生，或者重组发展，形成新的文化品质（图7-24）。

（3）艺术作品的色彩采集。就绘画色彩而言，从中国的水墨到西方的古典主义、印象派、表现主义、抽象主义等不同画派风格的艺术作品，都可以成为人们挖掘色彩、研究色彩的重要依据，比如平面设计可以从大师的绘画作品中获得抽象构图（图7-25）。

图 7-24　传统文化的色彩采集

（4）生活色彩的采集。艺术来源于生活，生活是一切创作的源泉。在生活中，人们可以随时随地发现和收集色彩。锈迹斑斑的铁皮、五颜六色的太阳伞、耀眼华丽的霓虹灯等都可以是探索色彩的对象，它们赋予设计师无限的灵感和创作的源泉（图7-26）。

图 7-25　艺术作品的色彩采集　　　　　　　　　　　　　图 7-26　生活色彩的采集

2. 色彩的重构

色彩的重构是一种抽象化的色彩表示形式，它指将现有的物体、照片、作品的色彩进行归纳、提炼之后，采集出具有代表性的色块，并将这些色块重新组织成一幅抽象的画面。例如，服装设计大师伊夫·圣·洛朗沿用蒙德里安《红、蓝、黄构图》中的构图方法，将"红、黄、蓝"的构成形式运用在其服装设计中，形成独特的风格（图 7-27）；家居设计师兼建筑设计师赫里特·托马斯·里特维尔德设计的红蓝椅子（图 7-28），也是色彩重构的典型实例。

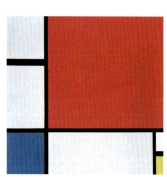 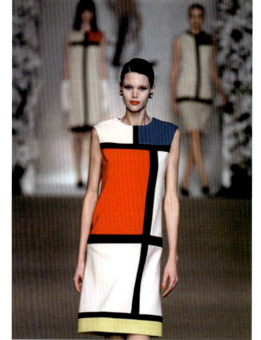 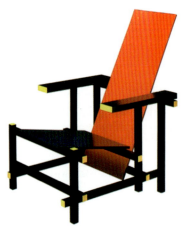

图 7-27　借用《红、蓝、黄构图》作品构图方法的服装设计　　　　图 7-28　红蓝椅子

色彩的采集与重构的形式多种多样，如图 7-29 至图 7-32 所示。

第七章 | 色彩与生活

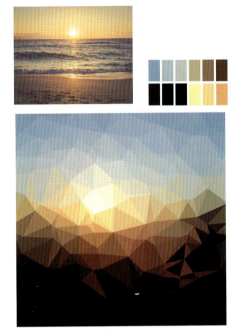

图 7-29　色彩重构示例一

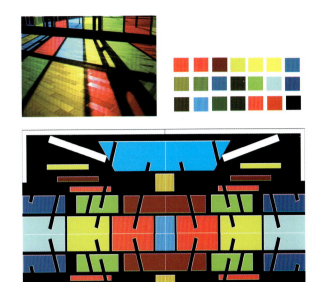

图 7-30　色彩重构示例二

图 7-31　色彩重构示例三

图 7-32　色彩重构示例四

【作业训练】

题目：色彩采集重构构成

选择一幅最喜爱的色彩作品（绘画、工艺品、摄影等），对其进行色彩分析，提取色彩，将其运用于另外一幅创意图形中，进行重构色彩构成创意，标出提炼的 5～7 块主要色块，并在作业上贴出参考图片（每幅尺寸大小 15 cm×15 cm）。

案例欣赏：色彩的采集和重构

067

题目：生活色彩的解读与重构

中国古代艺术家有"师法自然"的说法，以生活中的色彩作为色彩采集对象，通过对身边事物的细心观察，将其中隐藏于市的色彩关系借用过来为我们的设计、生活服务，我们的世界将变得更加灿烂辉煌（每幅尺寸大小 15 cm×15 cm）。

第三节　命题创作

命题创作一：色彩的组合表现训练

（1）作业内容。

用抽象的色彩组合表现出一组作品：①味觉表现训练（酸、甜、苦、辣、涩、麻）；②嗅觉表现训练（幽香、暗香、芳香、香甜、异味）；③听觉表现训练（摇滚、爵士、交响乐、轻音乐、水声、风声）；④时间表现训练（晨曦、白昼、黄昏、夜晚）；⑤季节表现训练（春、夏、秋、冬）；⑥情感表现训练（喜、怒、哀、乐）。

（2）作业要求。

①要求学生游刃有余地运用抽象的色彩表现力表达情绪，既有个性又能被他人所理解，产生共鸣。

②抽象创意图形用铅笔进行草图创意抽象表现，手绘表现或计算机表现均可。

③检查创意的新颖程度、制作的精准程度和文案的完整程度。

④用 100～200 个文字表述设计理念。

（3）评分标准。

①创意新颖 40%。

②制作精良 50%。

③综合表现 10%。

案例：季节表现训练

【设计理念】

自然景观的四季色彩是变换无穷的，运动着的时间与人的感觉和情绪也会发生关联，也能为色彩所表现。特别是四季的色彩，它已经在人们的心理产生了一定的色彩模式，我们应该好好运用这种色彩的心理模式，来处理具有时间概念的设计作品。插画设计的季节性表现如图 7-33 所示。

命题创作二：解读中国石窟艺术的纹样与色彩

（1）作业内容。

选取一幅敦煌莫高窟、龙门石窟、云冈石窟、麦积山石窟的壁画，对其进行色彩采集重构，将解构的色彩运用于另外一副创意图形中，进行重构色彩创意设计，最后运用于相关设计（服饰、产品、包装、广告、动漫）中。

（2）作业要求。

①从相关的壁画色彩文化中汲取色彩养分，用概括的手法提炼颜色特点，对色彩进行抽象表现和具体运用，形成创新型的设计作品。

②抽象创意图形用铅笔进行草图创意抽象表现，用徒手表现或计算机表现均可。

③检查创意的新颖程度、制作的精准程度和文案的完整程度。

图 7-33　插画设计的季节性表现

④用 100～200 个文字清晰表达设计意图。

（3）评分标准。

①创意新颖 40%。

②制作精良 50%。

③综合表现 10%。

案例：解读敦煌的纹样与色彩

【设计理念】

敦煌色彩具有着中国传统色彩运用方面登峰造极的地位，敦煌艺术（图 7-34）通过图案和色彩的巧妙搭配达到了整体的和谐与统一，收集并选取敦煌的纹样和色彩案例，并对敦煌文化的色彩进行采集与再创作，从而增强对中国文化的认同感，宣传保护传统文化遗产意识，而且可以通过艺术的借鉴与表达传承民族文化根脉，创造新的民族文化价值，并为学生们日后的专业实践设计奠定色彩基础。学生作业示例如图 7-35 所示。

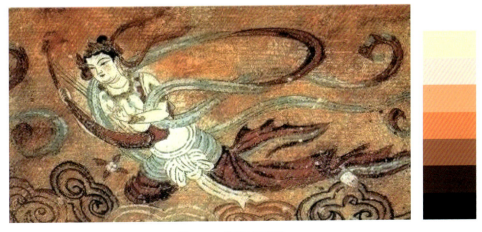

图 7-34　敦煌飞天壁画

CREATIVE COMPOSITION DESIGN

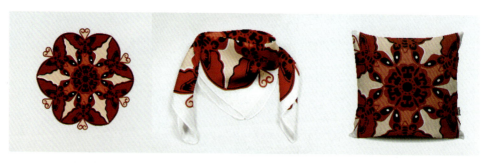
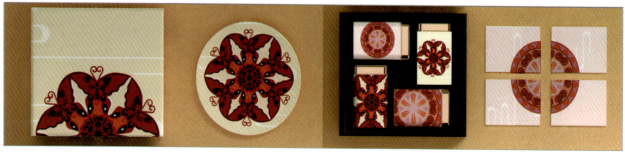

图 7-35　学生作业：图案色彩搭配及拓展设计应用

第八章 色彩的配色与实践运用

CHAPTER 8

学习目标

通过对色彩对比和色彩调和基本知识的学习，掌握色彩对比和色彩调和的绘制方法与技巧，并能灵活调配对比色与和谐色，运用这些技巧来制作相关的色彩作品，提升色彩设计能力。

素养目标

1. 培养学生热爱生活、留心观察，学会用自己的眼睛来发现色彩对比与和谐美的规律，激发学生创造美好和谐生活的愿望。
2. 培养学生共同合作、耐心细致、持之以恒、深入探究的学习精神。
3. 以城市文创设计作为切入口，引导学生充分挖掘城市特色文化资源，感悟城市民俗文化魅力，加深对中国城市文化的认知。

第一节 设计评述

一、冈特·兰堡——土豆系列招贴设计

1. 认识设计师

冈特·兰堡（Gunter Rambow）1938年出生于德国麦克兰堡。1958年（20岁）进入卡塞尔造型艺术学院学习绘画和实用美术，1963年（25岁）毕业于卡塞尔美术学院，在此期间，冈特·兰堡在法兰克福成立了自己的图形摄影工作室。1968年将摄影工作室迁到法兰克福。1974年担任卡塞尔大学平面设计专业教授，同年成为国际平面设计协会（AGI）成员。1987年（49岁）任卡塞尔视觉传达教授，1993年（55岁）至今任卡尔斯鲁厄国立设计大学一级教授、副校长。1997年（59岁）担任江南大学名誉教授，国际广告设计研究中心名誉主任。冈特·兰堡被称为"德国视觉诗人"，并与日本的福田繁雄、美国的西摩·切瓦斯特并称为当代"世界三大平面设计师"。

2. 设计师的自白

"招贴是由思想控制的视觉语言。"

3. 作品评述

冈特·兰堡的土豆系列招贴充分体现了他奇特的想象力。招贴的每个画面都以土豆为设计主题，并用不同的方式（比如削皮、缠绕、切块、上色再堆砌等）对土豆进行处理。它们之间存在的共同点就是兰堡在构图时把土豆的轮廓线和块体的色彩结合在一起，使土豆的整体和部分之间形成了超乎寻常的视觉空间效果，土豆因为表皮的质地相同而成为一个整体。招贴中的土豆因为人为的分割形成轮廓线，配合高纯度的红绿、黄蓝两对补色将土豆分成若干部分，而土豆与黑色背景在色彩上的迥异使分裂多变的土豆整体性更强。通过轮廓线和色彩的叠加，土豆的个性特征与整体画面相互映衬，让观者不仅停留在土豆所处的这个二维表面，而是继续往下探寻第二个、第三个层次的空间，这种平面上的深度分离效果依赖于线条和色彩在背景中所显现的亮度和色相的差异（图8-1）。

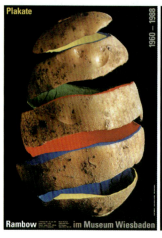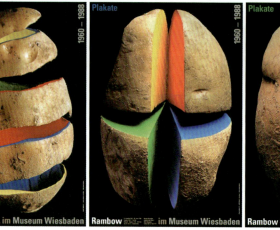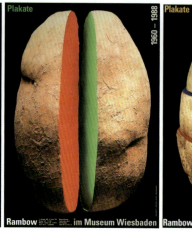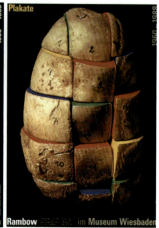

图8-1　土豆系列招贴设计

二、常沙娜——"敦煌的女儿"

1. 认识设计师

常沙娜，女，1931年3月生于法国里昂，满族，清华大学美术学院教授原中央工艺美术学院院长，国家级著名艺术设计家、艺术设计教育家、国家有突出贡献的专家，中国文联"终身成就美术家"荣誉称号获得者。作为国内外知名的敦煌艺术和工艺美术设计研究专家，常沙娜曾先后参加了中国共产主义青年团团徽、人民大会堂外立面的建筑装饰和宴会厅的建筑装饰图案设计，以及民族文化宫、首都剧场、首都机场、燕京饭店、中国记者协会、中国大饭店等国家重点建筑工程的建筑装饰设计和壁画创作。

田中一光——招贴色彩欣赏

2. 设计师的自白

"敦煌是我的根，中国的艺术要有中国的特色"。

3. 作品评述

"得千年艺术之熏陶，尽一生传敦煌之文脉"，常沙娜作为国内最早从事敦煌图案研究与教学的学者之一，一生致力于敦煌艺术的研究，主张将传统艺术与现代设计有机融合，国内一大批不同时代的地标性建筑的装饰设计和壁画创作都有她笔下的敦煌元素。如由常沙娜设计的《世纪华章》《景泰蓝和平鸽》《飞天大盘》《敦煌图案大盘》（图8-2）等作品就是敦煌文化与景泰蓝两大国粹艺术融合的创新之举，传承了敦煌壁画的风格特点和色彩语言，具有浓郁民族特色，进而延续了敦煌的深厚文脉，彰显了大国设计的底蕴。《世纪华章》是常沙娜与景泰蓝大师钟连盛联袂推出的景泰蓝作品，盘面首创"立体浮雕"盘形，凹凸有致，造型精美，纹饰集合了敦煌宝相花纹、卷草纹、缠枝莲纹，以及白鸟朝凤的壮观图景，五个如意开窗，描绘了中国百年进程的五个重要历史节点，见证了中国的百年历史

沧桑，迎来了新中国的盛世华彩。

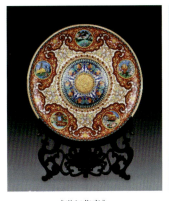
《世纪华章》

《景泰蓝和平鸽》

《飞天大盘》

图 8-2　常沙娜设计的作品

第二节　项目实训

项目训练一：色彩对比

训练目的：
本项目通过了解色彩对比的含义、色彩对比的原理，训练学生感受色彩对比的形式美感，掌握色彩对比方法与技巧。

教学方法：
1. 通过欣赏不同的案例让学生感受不同色彩对比带来的视觉效果的变化，总结色彩对比的规律。
2. 引导学生运用色彩对比的技巧完成色彩创作练习，提高学生对色彩对比美的感知力以及运用色彩对比的实践能力。
3. 优秀作品展示，师生一起评价，谈谈对它的感受。

知识储备：
将两种或两种以上的色彩以空间和时间关系相比较，能产生明显的差别时，这种关系就称为色彩的对比关系，即色彩对比。

1. 同时对比
同时对比在色度学上的解释是对同时呈现的邻近的两个视场的颜色进行对比，即在同一空间、同一时间、同一范围内所看到的色彩对比现象。

同时对比规律：亮色与暗色相邻，亮色更亮，暗色更暗；灰色与艳色并置，灰色更灰，艳色更艳；冷色与暖色并置，冷色更冷，暖色更暖；不同色相的色彩并置，都倾向把对方推向自己的补色；补色相邻，由于对比作用，各自都增加了补色光，色鲜艳度也同时增加，如图 8-3 至图 8-6 所示。

2. 连续对比
连续对比是由法国科学家米歇尔·欧仁·谢弗勒尔（Michel Eugene Chevreul）在 19 世纪 20 年代发现的。连续对比原理与同时对比相似，但其效果较迟才会产生。它是在时间运动条件下，不同的色彩对视觉的刺激产生的对比效果，也称作"后像"（afterimage），这是因为人们的眼睛在看完一种强烈的颜色之后，会出现另一种色相相反的颜色。如图 8-7 所示，人们先看到强烈的红色，当视线移到右边白色区域的十字标处时，会看到一个逐渐出现的后像，它的颜色是青色。

图 8-3　明度相同的灰色，在白色背景中比在黑色背景中显得明度更低

图 8-4　明度相同的灰色，在另一种单纯的背景颜色下会使这块灰色的色块呈现一层背景的补色

图 8-5　纯度相同的橙色，在灰色背景中比在紫红色背景中纯度高

图 8-6　补色相邻，使各自色块的鲜艳度增加

3. 色相对比

在色相环中，任何两种以上色相的配置都会产生对比作用，对比的强弱与色彩相对角度的位置和距离有关，在色相环中相似色相的对比较弱，互补色相的对比最为强烈，根据效果的不同可以将色相对比归纳为以下几种方式。

（1）同类色相对比：指由某一色相添加不同比例的黑、白、灰而形成的深浅色调所构成的色彩组合。特点：为最弱对比，只有深浅之分，色调统一，有安静、祥和感；如果色彩差异过小，画面会显得单调，因此可以在明度和彩度上加以变化（图 8-8）。

图 8-7　后像

图 8-8　同类色相对比

（2）邻近色相对比：在色相环上间隔在 30°以内的色相相互搭配而构成的色彩组合，如朱红与橘黄，蓝与蓝紫。特点：属弱对比，色差小，稳定（图 8-9）。

（3）类似色相对比：在色相环上间隔在 30°～ 60°的色相相互搭配而构成的色彩组合，如红与橙、黄与绿、橙与黄。特点：属于中度对比，蕴含丰富的色彩变化，和谐、安详、耐看（图 8-10）。

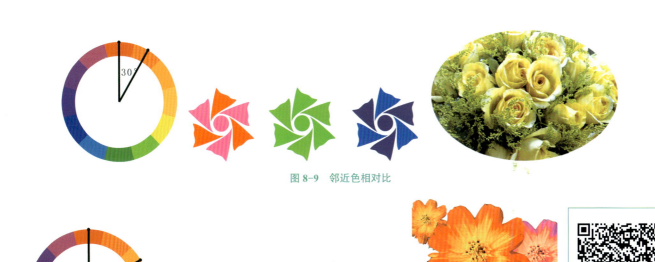

图 8-9　邻近色相对比

图 8-10　类似色相对比

色相对比

（4）对比色相对比：在色相环上间隔为 120° 左右的色相对比。例如三原色（红、黄、蓝）对比，红、黄、蓝三种颜色表现了强烈的色相气氛，更具精神的特征，世界上许多国家选用原色做国旗。又如间色（橙、绿、紫）对比，三间色的色相对比较柔和，自然界中许多植物的色彩为间色，如橙色的果实、绿色的树叶、紫色的花。特点：属较强对比，色彩对比强烈、鲜明、饱满、华丽、活跃（图 8-11）。

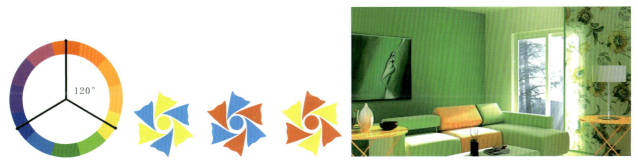

图 8-11　对比色相对比

（5）互补色相对比：色相环上间隔为 180° 左右的色彩对比，如红与绿、黄与紫、蓝与橙的对比。将补色并置在一起，可以使各自的色彩更加鲜明，如红与绿搭配，红色变得更红，绿色变得更绿。特点：色彩对比最为强烈、鲜明，更具刺激性，有着强烈的视觉冲击力（图 8-12）。

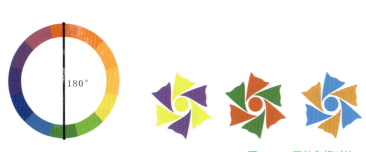

图 8-12　互补色相对比

图 8-12 互补色相对比（续）

4. 明度对比

明度对比是因色彩明度之间的差别所形成的对比。不同明度的色彩搭配在一起所呈现的效果，分为同一色相不同明度和不同色相不同明度的变化两种情况。在无彩色系中，人们把复杂的色彩关系还原成明度关系，如黑白照片、素描等；在有彩色系中，色彩也有明度关系，如柠檬黄明度高，蓝色、红色明度适中，紫色明度低。人们用色彩的明度对比来实现画面的层次、空间、体积感的表达（图 8-13）。

明度对比

（1）不同明度调性特点：人们把色彩明度分为由黑到白 11 个色级，分别用数字 0～10 表示，通过不同的明度对比关系形成不同的明度对比色调（图 8-14）。

① 高明度基调：（7～10 为高明度色调）高明度色彩在画面中占 70% 左右时，构成高明度基调，它给人清晰、明亮、轻巧、寒冷、柔软的感觉（图 8-15）。

② 中明度基调：（4～6 为中明度色调）中明度色彩在画面中占 70% 左右时，构成中明度基调，它给人柔和、甜美、稳定、舒适、幻想的感觉（图 8-15）。

③ 低明度基调：（0～3 为低明度色调）低明度色彩在画面中占 70% 左右时，构成低明度基调，它给人沉闷、沉稳、厚重、坚硬、钝拙的感觉（图 8-15）。

（2）对比强弱的特点：人们把明度差在三个色阶以内的色调组合称为短调，它能构成弱对比；把明度差在五个色阶以内、三个色阶以上的色调组合称为中调，它能构成中对比；把明度差在五个色阶以上的色调组合称为长调，它能构成强对比，如图 8-15 和图 8-16 所示。

高明度基调　　　　　　　　　　中明度基调　　　　　　　　　　低明度基调

图 8-13　明度对比

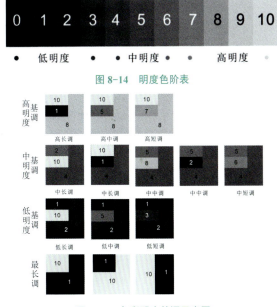

图 8-14 明度色阶表

图 8-15 色彩明度基调示意图

图 8-16 色彩明度九调

① 短调：含蓄、模糊。
② 中调：明朗、爽快。
③ 长调：强烈、刺激。

5. 纯度对比

由彩度差异而产生的对比称为纯度对比。纯度指色相的彩度，人的眼睛在感觉不同色相时所能区分的彩度是不同的。

（1）不同纯度调性特点：人们把色彩纯度分为由灰到鲜13个色级，分别由数字0～12表示，通过不同的纯度对比关系形成不同的纯度对比色调（图8-17）。

① 高纯度基调：（9～12为高纯度色调）高纯度色彩在画面中占70%左右时，构成高纯度基调，即鲜调，它给人响亮、明快、华丽、夺目、热闹的感觉（图8-18），但如果运用不当也会产生残暴、恐怖、低俗的效果。

② 中纯度基调：（5～8为中纯度色调）中纯度色彩在画面中占70%左右时，构成中纯度基调，即中调，它给人温和、柔软、含蓄、中庸的感觉（图8-18）。

③ 低纯度基调：（0～4为低纯度色调）低纯度色彩在画面中占70%左右时，构成低纯度基调，即灰调，它给人自然、朴素、淳朴、安静、随和的感觉（图8-18），但如果运用不当会产生脏乱、悲观、伤神的效果。

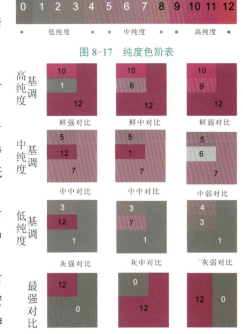

图 8-17 纯度色阶表

图 8-18 色彩纯度基调示意图

（2）对比强弱的特点：纯度差在三个色阶以内的色调组合构成弱对比；纯度差在五个色阶以内、三个色阶以上的色调组合构成中对比；纯度差在五个色阶以上的色调组合构成强对比，如图8-18和图8-19所示。

6. 冷暖对比

因色彩冷暖感觉的差别而形成的对比称为冷暖对比（图8-20）。从色彩的功能来看，暖色能补偿光线的不足，可使朝北或较阴冷居室感觉更温暖，而冷色则可使闷热的居室感觉更阴凉与舒适（图8-21）。

图 8-19 色彩纯度九调　　　　　图 8-20 冷暖对比

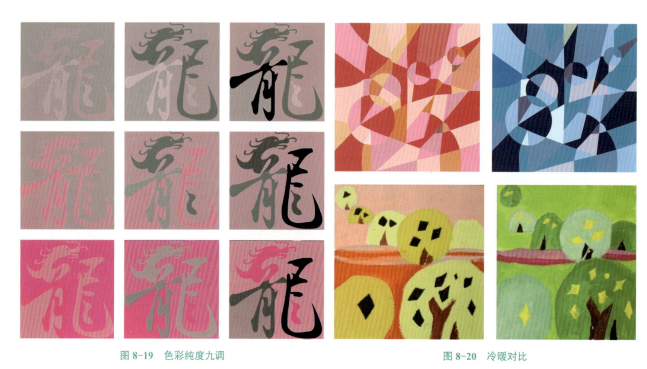

图 8-21 居室色彩的冷暖感觉

纯度对比

根据人的通感,给人感觉最暖和最冷的色彩分别是暖极红色和冷极蓝色。为此,人们还将色彩分为几个区域:红紫、橙为暖区;紫、黄为中性微暖区;蓝紫、黄绿为中性微冷区;蓝、绿为冷区(图 8-22)。根据冷暖区的划分,冷极色与暖极色的对比、冷极色与暖色的对比、暖极色与冷色的对比为冷暖的强对比;暖极色、暖色与中性微冷色的对比,冷极色、冷色与中性微暖色的对比为中等对比;暖极色与暖色、冷极色与冷色、暖色与中性微暖色、冷色与中性微冷色等相邻两区的对比为弱对比(图 8-23)。

7. 面积对比

色彩对比和面积的关系:色相相同,当双方面积比是 1∶1 时,两个图形色彩对比弱;色相相同,当双方面积大小不同时,两个图形对比强烈;色相不同,在双方面积比是 1∶1 时,色彩的对比最为强烈;色相不同,双方面积相差较大时,色彩的对比弱(图 8-24)。

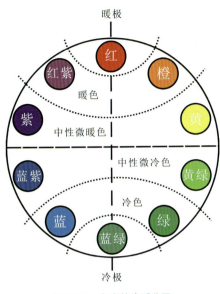

图 8-22　色彩的冷暖分区

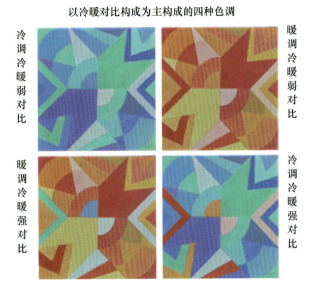

图 8-23　色彩的冷暖对比

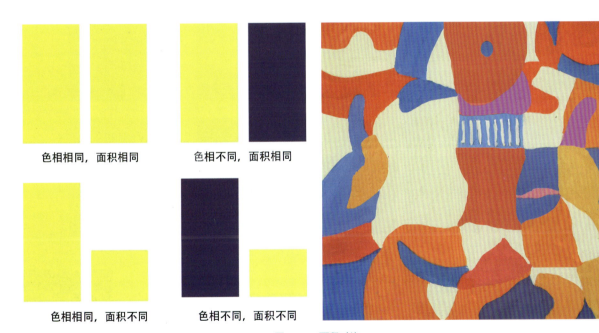

图 8-24　面积对比

　　根据面积对比特性，大面积的色彩（如建筑、墙壁等）多选用明度高、色差小、对比弱的配色；中等面积的色彩（如家具、窗帘）则选择中明度、中纯度、对比适中的配色；小面积的色彩（如火柴盒、打火机、小包装等小商品）多选用纯度高、对比强的配色。

8. 位置对比

　　相同的两种颜色会因其在图形中所处的位置和相互间距离而产生不同的对比效果。当画面色彩相同、图形一致时，其色彩之间的距离大时对比弱，接触时对比变强，切入时对比更强，包围时对比最强（图 8-25）。

9. 形状对比

　　色彩是以一定的形状出现的。在一定的面积内，形状的大小、多寡，形的聚散，对色彩的对比效果有很大影响。当形状集中、完整时，色彩对比强；当形状分散、不完整时，色彩对比弱（图 8-26）。

其他对比

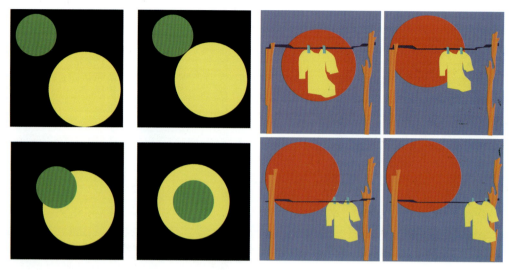

图8-25 位置对比

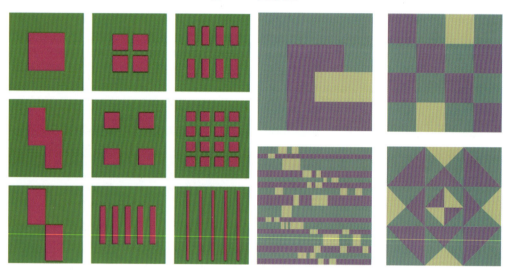

图8-26 形状对比

【作业训练】

题目：色彩分割重组练习

用两到三种色纸练习，剪切成不同的大小，变化色纸的位置、面积（尺寸为10 cm×10 cm，4张）。

题目：色相对比练习

选择同一图形（图8-27）或一图分割成四份，进行类似、邻近、对比、互补色相对比表

案例欣赏：色彩对比

图8-27 同一图形不同色相

现练习，每个画面不小于 10 cm×10 cm。

题目：明度、纯度、色相九调练习

选择一个图形进行不同明度调式练习，选择自己喜爱的单色，调出一系列的明度色阶或者纯度色阶，然后参照九大调的色阶搭配关系，将同一构图用九大调分别表现出来，也可将一复杂构图分为九份，分别用九大调表现。

项目训练二：色彩调和

训练目的：
本项目通过介绍色彩调和的含义、色彩调和的原理，训练学生掌握色彩调和方法与技巧。

教学方法：
1. 通过欣赏不同的案例让学生感受不同色彩调和带来的视觉效果的变化，总结色彩调和的规律。
2. 引导学生运用色彩调和的技巧完成色彩创作练习，创造性的运用色彩调和的方法搭配出具有和谐、平衡的色彩关系。
3. 优秀作品展示，师生一起评价，谈谈对它的感受。

知识储备：

将两种或多种颜色按照配色的原则和秩序和谐地组合在一起，构成能使人产生愉悦、舒适感受的色彩搭配，称为色彩调和。从美学角度讲，其意义就是色彩搭配追求"多样的统一"，它和色彩对比是相对而言的，没有对比就没有调和。对比指差别、变化而调和指关联、统一。

1. 同一调和

同明度调和：在强烈刺激的色彩对比双方或多方中，混入白色或黑色，使双方或多方的色彩明度、纯度降低，从而增加色彩之间的调和感（图8-28）。

图 8-28　同明度调和

同色相调和：在强烈刺激的色彩对比双方或多方中，混入同一原色（红、黄、蓝其中之一）或间色，使双方或多方的颜色向混入的原色或间色靠拢，从而增加色彩之间的调和感；也可在强烈刺激的色彩对比双方或多方中，其中一方混入另外一方，或者双方互混，如红色和绿色，将红色混入绿色，使绿色也含有红色成分，或者红色混入绿色，绿色混入红色，使双方有加入各自的色彩属性，从而降低色彩纯度，达成和谐的色彩关系（图8-29）。

同纯度调和：在强烈刺激的色彩对比双方或多方中，混入同一灰色（黑色＋白色），使双方的明度、纯度降低，色相感减弱，混入的混色越多调和感越强，从而达成和谐的色彩关系（图8-30）。

2. 近似调和

由两个或两个以上相似或者接近的色彩调和组成，各色彩之间差别小，对比弱，刺激效果不强，称为近似调和。其视觉效果含蓄、和谐、宁静、柔和（图8-31）。

图 8-29 同色相调和

图 8-30 同纯度调和

色彩的调和

图 8-31 近似调和

在这些调和中，在色立体中相距 2～3 个阶段的色彩组合，在明度、纯度、色相上都能得到调和感很强的类似调和。距离越近，调和程度强；距离越远，调和程度越弱。如明度对比中的高短调、中短调、低短调，色相对比中的类似色相搭配，纯度对比中各色组合的灰弱调、鲜弱调、中弱调等都能构成近似调和。

3. 秩序调和

将色彩进行有秩序的组合，如不同明度、色相、纯度的色彩利用色阶过渡的方式，将相互对比的色彩有序过渡，形成渐变、有节奏、有韵律、有条理、有秩序的色彩效果，使原来对比过于强烈、刺激的色彩变得柔和，使原来杂乱无章的色彩变得和谐起来，从而达到调和的目的（图 8-32）。

图 8-32 秩序调和

4. 主从调和

当对多种色彩进行搭配时,以其中一种颜色为主导,而以其他色彩为辅的处理方式,即主从调和,也称"2∶1 的艺术",2 是主,1 是从。比如在冷暖关系的处理上,常采取冷暖色 2∶1 或 1∶2 的对比方式,或高纯度色与低纯度色 2∶1 或 1∶2 的对比方式(图 8-33)。

图 8-33 主从调和

5. 面积调和

色彩面积的大小可以改变对比效果,可以通过面积的悬殊得到平衡统一。比如在一幅色彩构图的作品中,色彩对比的明度、色相、纯度不变的情况下,双方面积越接近,调和感越弱,对比越强;双方面积越悬殊,调和感越强,对比越弱。"万绿丛中一点红"的配色方法,就是使一种色彩占主导、支配地位,另一种色彩处于被主导、被支配的地位,称为绝对优势的调和(图 8-34)。

6. 分割调和

当参与对比的色彩过于强烈刺激,或者过于含混不清时,为了使画面达到和谐统一的色彩效果,使用非彩色的黑白色,或者灰色、金、银等色将对比的颜色用隔离法分割,或者用这些色做底色,使色彩之间既相互连贯又相互隔离而增加统一因素,增加其调和感(图 8-35)。

图 8-34 面积调和

图 8-35 分割调和

【作业训练】

题目：运用色彩调和的方法进行创意表现

结合色彩对比关系，综合运用色彩调和的方法设计 2～4 个色彩丰富的图案，色彩搭配和谐美观（尺寸为 10 cm×10 cm）。

第三节　命题创作

命题创作："我爱我家"文创设计

（1）作业内容。

不同的城市文化有着不尽相同的特点，构成了中华民族的优秀文化，城市文创产品的设计与开发在凸显地方特色文化，宣扬区域文化，带动区域文化发展方面有着重要作用，加深了学生对各个城市文化的认知。

（2）作业要求。

①对城市传统文化、非遗、手工艺文化进行分析，提取设计元素（文化要素的提取，工艺文化的提取，造型材料的提取），完成地方文化文创设计创意表现。

②先进行 2～4 个铅笔图创意，然后进行色彩表现创意。

③检查创意的新颖程度、制作的精准程度和文案的完整程度。

④用 100～200 个文字清晰表达设计理念。

（3）评分标准。

①创意新颖 40%。

②制作精良 50%。

③综合表现 10%。

案例一：风雅"鹅"城

【设计理念】

惠州素有"半城山色半城湖"的说法，具有很强的地域文化特色，将惠州的文化、建筑、景色、传记与中国风的插画形式结合，进而进行旅游文创产品设计。整个设计诠释设计者对家乡的情感，同时也使得地方特色的文化被更多人所熟知。

学生作业如图 8-36 至图 8-40 所示。

图 8-36 插画设计

图 8-37 笔记本设计　　　　　　　　　图 8-38 手提袋设计

图 8-39 钥匙扣设计　　　　　　　　　图 8-40 贴纸设计

案例二：川剧脸谱文创设计

【设计理念】

川剧脸谱是中国传统戏曲演员脸上的绘画，用于舞台演出时的化妆造型艺术，具有强烈的色彩对比效果。本文创将川剧脸谱、四川麻将和四川熊猫结合做出新脸谱形象，应用于文创产品。

学生作业如图8-41和图8-42所示。

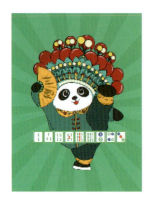
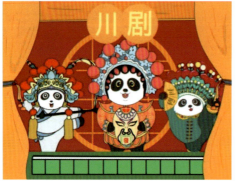

图8-41　帆布袋

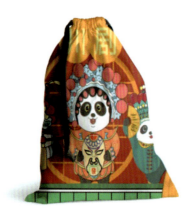

图8-42　帆布袋钥匙扣

色彩构成专业
能力拓展

第四部分
PART FOUR

创意立体构成篇

第九章 立体构成的造型元素

CHAPTER 9

学习目标

通过本章学习，了解各种材料的特性与表现，能够根据造型需要选取合适的材料表达；掌握有代表性材料的加工工艺和不同材料相互搭配表现的技术与手段。

素养目标

1. 能够和同学建立良好的合作关系，达到全面发展的目的。
2. 增强口头及书面表达能力。
3. 培养学生感知民族文化内涵，建立民族文化自信，弘扬民族文化精神、爱国主义精神，拥护中国共产党的信念。

第一节 设计评述

一、约恩·乌松——悉尼歌剧院

1. 认识设计师

约恩·乌松（1918年4月9日—2008年11月29日），出生于丹麦哥本哈根，丹麦著名建筑设计师，2003年普利兹克建筑大奖获得者。为了学习不同国家、不同民族的建筑艺术文化，1948年，约恩·乌松开始了自己的游历生活。在二十多年里，他游历了很多地方。在中国逗留期间，乌松到北京拜见了研究《营造法式》的第一人、建筑大师梁思成先生。乌松的创作灵感涵盖了人类历史上许多文化的精髓和文明痕迹，如玛雅文化、中日文化、伊斯兰文化以及纳维亚文化等。他把古代的传统文化与现代的设计观念相结合，形成了一种艺术化的建筑感觉，以及和场所环境相联系的有机建筑的自然特点。1952年，乌松分别在哥本哈根附近的赫列别克和霍尔塔建造了自家的住宅。

这两栋建筑显然受到了有机建筑原则的影响,这从其自由的空间处理方式与不对称的外部结构中就可明显地看出来。结束最后一次游历后,乌松在赫尔辛格西郊的一片丘陵地带设计了一组具有很大影响力的联排式院落住宅——金戈居住区。同一时期,乌松还在弗莱登斯堡郊区设计并建造了一个住宅区——弗莱登斯堡住宅。乌松提出了给建筑学术界带来了极大影响的"添加性建筑"的设计方法。

2. 设计师的自白

"那是一段非常美好的时光,我躺在海边的沙滩上画我的草图。要是哪里画得不对,我就用手把它们抹掉再重新画过。"

3. 作品评述

悉尼歌剧院(图9-1)是约恩·乌松最著名的设计作品,位于澳大利亚悉尼,它是20世纪最具特色的建筑之一,也是世界著名的表演艺术中心。2007年6月28日,这栋建筑被联合国教科文组织列为世界文化遗产。悉尼歌剧院整体分为三个部分:歌剧厅、音乐厅和贝尼朗餐厅。它们并排立于巨型花岗石基座上,各由四块巨大的"贝壳"组成。这些贝壳依次排列,前三个面向海湾并且一个盖着一个,最后一个则背向海湾,看上去很像两组打开盖倒放着的蚌。高低不一的尖顶壳,外表用白格子釉瓷铺盖,在阳光的照射下,远远望去,像海贝相拥,又像一片片

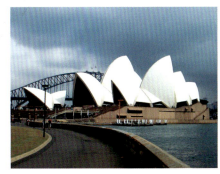

图9-1 悉尼歌剧院

船帆飘动,故有"船帆屋顶剧院"之称。据乌松晚年时说,其设计理念既不是贝壳,也不是船帆,而是来源于切开的橘子瓣的启发。这一创意来源也被刻成小型的模型放在悉尼歌剧院前,供游人感受这一平凡事物引起的伟大构想。

二、雅克·赫尔佐格、皮埃尔·德·梅隆——中国国家体育场"鸟巢"

1. 认识设计师

雅克·赫尔佐格和皮埃尔·德·梅隆都于1950年出生于瑞士巴塞尔,他们就读于同一所小学、同一所中学和同一所大学,并于1978年在巴塞尔共同创办了一个建筑事务所。如今,这家事务所在全球拥有9个合作人和170多名员工,在伦敦、慕尼黑、巴塞罗那和旧金山设立了分支机构。2001年,他们将一个旧的伦敦发电站改建为泰特现代艺术馆,并因此获得了凯悦基金会颁发的最重要建筑奖——普利兹克奖。他们的经典作品有德国慕尼黑安联足球场和中国国家体育场"鸟巢"。

2. 设计师的自白

"建筑不应追从任何一个潮流,不会遵循哪一种风格,当然也不会刻意与谁区别。"

3. 作品评述

中国国家体育场(图9-2)由于外形像鸟的巢穴,故被称为"鸟巢",它是雅克·赫尔佐格和皮埃尔·德·梅隆最著名的建筑作品之一,被誉为"第四代体育馆"的伟大建筑作品。"鸟巢"的建造宗旨是满足奥运需求,其设计重视"后奥运开发"。整个体育场结构的组件相互支撑,内部没有一根柱子,从而形成具有巨型网状结构的构架,人们通过透明的膜材

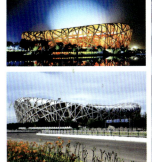
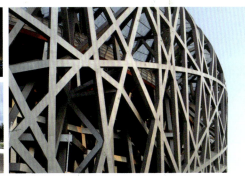

图9-2 中国国家体育场"鸟巢"

料可以看到场馆内红色的碗状体育场看台。整个"鸟巢"的设计采用了中国传统文化中镂空的手法、陶瓷的纹路以及喜庆的红色,与现代最先进的钢结构设计完美地融合在一起。

三、陈粉丸——非遗剪纸"遇到"当代艺术

1. 认识设计师

陈粉丸毕业于广州美术学院版画系书籍装帧专业。她打破传统纸雕艺术的惯性思维，将中国民间剪纸与当代艺术相结合，她用 Pencil 做剪刀，iPad 做纸，而"剪"的过程则用数位科技和激光切割来实现。作品的材料会根据场景和作品的需求定制特种纸，且不限于传统的纸张。作品的结构由无数个平面元素像乐高玩具一样一个一个拼插组合成为复杂的立体结构，且也不仅限于平面。融入现代科技，陈粉丸让剪纸这门民间艺术和非物质文化遗产得以切割更精准、结构更复杂、体量更庞大、框架更牢固的方式来构成更惊人的作品。她用一种奇异的、浪漫的视角去重新诠释事物，被媒体誉为"90 后顶级剪纸艺术家"。

安东尼奥·高迪——米拉公寓

2. 设计师的自白

"以自然生机为灵感，创造一个景观去对称四季的风景。"

3. 作品评述

2020 年 11 月在卡地亚新品"方圆无界"的展览及派对之夜上，陈粉丸以原创纸雕展览《无限之花》启幕（图 9-3）。她以纸张作为媒介，通过破孔的方式，层层叠叠排列，在有限空间里创造了一朵无限之花。无限之花使用了大量的银镜色和红色形成对比，使得它在视觉上比以往的作品给人的印象更加鲜明。不久之后陈粉丸又用竹子的元素为 GUCCI 设计创作了一组竹节手袋的展览作品《纸刻时光 空竹存忆》（图 9-4），她一改竹子清脆碧绿的颜色，反而用大胆张扬的粉色，表达了自己心中对竹子的情感。

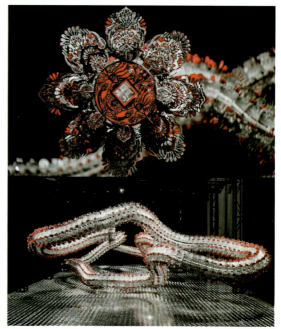

图 9-3 陈粉丸在卡地亚新品"方圆无界"展览《无限之花》

 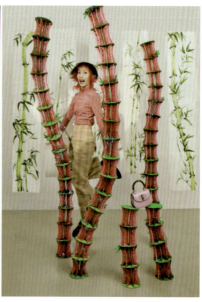

图 9-4 陈粉丸用竹子的元素为 GUCCI 设计创作了一组竹节手袋的展览作品

第二节 项目实训

项目训练一：线材与构成

训练目的：
本项目研究立体构成线材的造型元素，训练学生了解各种线材的性质和掌握线材的构成方式，使学生能够根据造型需要选取合适的线材表达。

教学方法：
（1）学生课前搜集各种线性材料，并准备胶水、剪刀、美工刀、尺子等工具。
（2）教师根据学生搜集的材料讲解或示范线材构成的方法。
（3）列举中国传统节日、二十四节气等名称，让学生自己查阅资料了解其性质和来历。
（4）以小组为单位运用搜集的材料结合传统文化制作立体构成作品。
（5）由教师选出部分作品进行讲解分析。

> 线材构成

知识储备：
立体构成训练中的"线"与平面构成中的"线"相比较，其概念有所扩展。虽然同样是以长度为特征，但是三维空间造型中的线可以运用各种材料来表现，其形式美十分丰富。线材的本身有长度、宽度、厚度、曲直、软硬、力度的变化，线与线的组合排列又能提供结构、间隙、空间感的变化，并且能创造出具有层次感、叠透感、伸展感和运动感的造型。

线材是以长度为主要特征的型材，根据软硬性质可分为软质线材和硬质线材。硬质线材强度较好，有比较好的自身支撑力，可以用作轮廓，也可以成为结构本身，虽然柔韧性和可塑性较差，但具有强烈的空间感、节奏感和运动感；软质线材柔韧性和可塑性好，但强度较弱，没有自身支撑力，通常需要借助硬质线材或其他面材作为支撑，或利用悬挂、编织等方式使之成型。

软质线材包括棉、麻、丝、化纤等软线，也包括铁、铜、铝等金属线材。硬质线材包括木质、塑料等没有柔韧性的条材，粗金属丝、火柴、筷子、牙签、木条、吸管等都是常用的硬质线材。

线材构成的方式有线材框架构成、线材垒积构成、线材网架构成、线积面构成和线的空间构成五种。

1. 线材框架构成
线材框架构成是将硬质的长条形的材料固定成一个结实的框架造型，也称为框架结构（图9-5）。它可以创建不同方向、不同大小的横截面，从客观上考虑目标平衡和结构形式，采用直线界面的对应点。根据形状的不同，线材框架还可以分为平面框架、立体框架和连续框架。

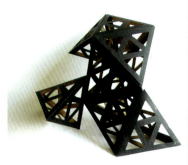 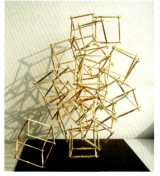 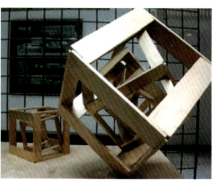

图9-5 框架结构

2. 线材垒积构成

垒积构成是靠重力和接触面的摩擦力来维持形体的构成方式（图9-6）。构型时要求使用硬质线材，要注意材料间摩擦力的大小和重心的位置；要通过插别在一起的几根线材构成基本单元，再通过上下左右方向的发展，产生出节奏感，创造出富有变化的趣味空间。相对于水平线来说，要注意各个构件的倾斜角不要过大，否则就会引起滑动而成为不稳定结构。

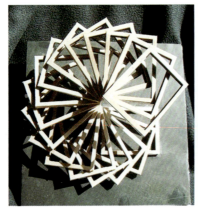 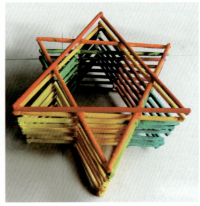 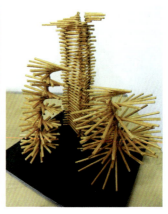

图9-6 线材垒积构成

3. 线材网架构成

网架结构用细长材料构成，既减轻了实际质量，又可以产生较大空间（图9-7）。进行网架结构设计时，有三个方面需要注意：一是要考虑线材的粗细程度与受力关系；二是为使细长的材料避免受力弯曲，着力点最好是材料的接合部；三是为了增加稳定性，最好把材料接合成三角形。

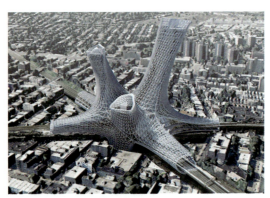

美国纽约的交通枢纽城市合金塔

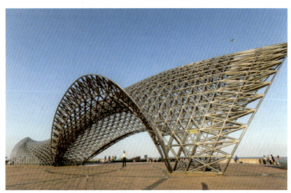

线材网架结构雕塑1

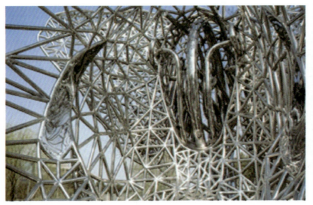

线材网架结构雕塑2

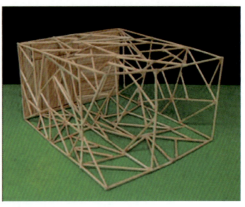

图9-7 线材网架构成

4. 线积面构成

以线材的排列为基础，直线的两端沿不在同一平面上的两条线做运动，其运动轨迹就形成了线积面构成（图9-8和图9-9）。其线材排列具有重复性、能动性，受环境和外力干扰会产生个性变化，为了避免机械呆板的重复，线材的长短可有所变化。

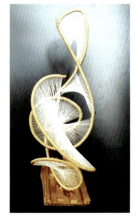
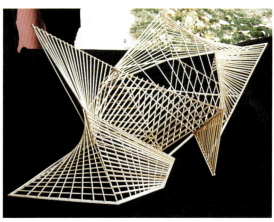

图 9-8 线积面构成

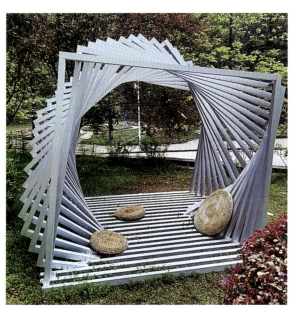
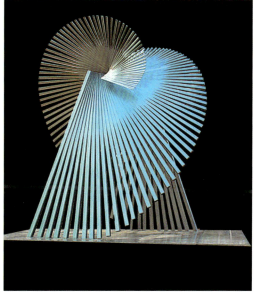

图 9-9 线积面构成的雕塑

5. 线的空间构成

（1）斜线。斜线介于水平线与垂直线之间，无论是垂直线一点点倾斜，还是水平线慢慢上升，在视觉上斜线都是动态的，处于不平衡状态，因此合理利用斜线是处理动态空间最有效的手段之一。

（2）直线。

① 一条直线可以表达空间中一个元素的位置，如柱子、四方碑、塔等，它在空间中可形成特定的设计语言。在空间形态设计中，人们可以利用不同的直线构成形态，创作出不同的空间触感。

② 两条直线相互吸引，可形成表现穿越的空间形态，使其具有运动感（图9-10）。

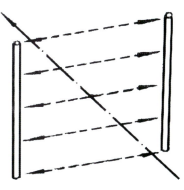

图 9-10 两条直线的空间构成

③三条或三条以上的直线可形成围合的结构状态,为各个界面提供支撑,并形成限定空间(图9-11)。

(3)曲线在空间表现中具有极强的向心性,根据不同曲线的围合状态,其向心性也会根据围合的空间形态发生变化(图9-12)。

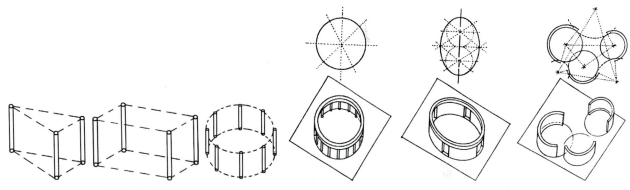

图9-11　三条或三条以上直线的空间构成　　　　　图9-12　曲线的空间构成

【作业训练】

题目:线材的构成设计与作业要求

(1)作业内容。

运用线材制作一个立体构成作品。

(2)作业要求。

①用所学的线材构成的方式进行设计。

②任意选择一种或多种线料。

③单一色或多色彩不限。

案例欣赏:线材与构成

项目训练二:面材与构成

训练目的:

本项目研究立体构成面材的造型元素,训练学生掌握面材构成的各种造型方式,使学生能够熟练掌握折曲、切割、插接、弯曲等面材构成技能。

教学方法:

(1)学生课前准备卡纸、美工刀、尺子、圆规、铅笔等工具。

(2)在教师指导下熟悉面材的构成方法。

(3)简述中国共产党建党一百周年的光辉事迹,提高学生的爱国主义精神,拥护中国共产党信念。

(4)以小组为单位将已准备的卡纸按照所学的面材构成方法制作与建党100周年相关的面材立体构成作品。

(5)让学生相互评价设计作品,并提出合理建议。

面材构成

知识储备:

立体构成中所谓的"面"指相对于其他材料厚度很小、具有宽度特征的材料实体,这种材料通常称为面材,也称为板材。面材兼具二维和三维的特点,既可以是某个立体的表面,又可以围合成中空的立体。面材在立体构成中发挥着重要作用,是立体构成最主要的造型材料。面材包括纸张、纤维板、大尺寸的有机玻璃、各种塑料的曲面、轻金属板材、皮革等。这些平面素材种类丰富,其本身就具有特殊的美感和优雅的质感。

面材构成的方法有折曲、切割、壳体和面的空间构成和纸雕构成五种。

1. 折曲

折曲指无切口多次折叠，也称为不切多折。面材通过单向、变向、双向、相背、相对等折曲的处理方法，形成富有变化的折纹（图9-13）。折曲面材一般要在面材的背部画线，然后依画线的痕迹折曲面材。划痕与折曲方向相背，并且不能过深，以防面材断裂。折曲的方法有单向折、对向折、变向折、等距折、中心折、弧线折等。

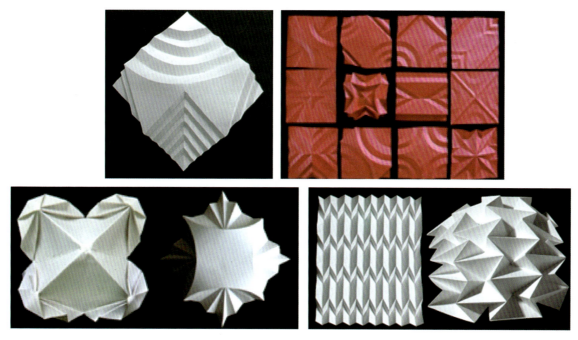

图 9-13　折曲面材

2. 切割

切割指将面材切割，形成具有一定长度的开裂口，以利于满足折曲翻卷时对面材余量的需求（图9-14）。切割对面材而言是一种破坏，但有破才有立，破坏了的平面形成了立体造型。切割有两种方法，即切折法和挖切法。

3. 壳体

壳体构造所采用的曲面形式按其形成的几何特点可以分为旋转曲面、平移曲面、直纹曲面以及曲面的综合，故有简单壳体和复杂壳体（主体）之分。无论哪种壳体，都是空腹的立体形态。

根据构造位置的不同，壳体构造可分为柱体结构、球体结构、薄壳结构。

（1）柱体结构。柱体结构是将平面的卡纸材料通过折曲、弯曲、切割、转体、插接及粘接边缘等手段，形成的丰富的柱式造型，其中变化的部位在柱端、柱面和柱体棱线（图9-15）。可以借助柱体结构，以点、线、面方式，塑造出各种抽象的人物服装造型（图9-16）。

（2）球体结构。球体是多面体的立体造型，其特征是具有由等边、等角的正多角形组成的球体结构（图9-17）。

（3）薄壳结构。将圆形面材自圆心向周边作一个切口，然后重叠粘接形成锥体，面材切割口的缺省量决定了薄壳面材的凸起高度与粗细（图9-18）。

4. 面的空间构成

面的空间构成指沿着平面上的图形线作切割（完全切割断或使部分相连），通过折叠、弯曲等手段，使之与原平面脱离，并进行新的空间组合（图9-19）。这种空间有显著的特征：

（1）该空间具有平面构图和空间构成的双重意义。

（2）该空间可以恢复为一个平面。

（3）该空间具有平面上的负形（被切割后的残余形）和空间中的正形（脱离平面中的形）相呼应的组合关系。如果材料具有一定的厚度，则这一效果更加显著。反过来，这又成为空间构成的设计方式之一。

CREATIVE COMPOSITION DESIGN

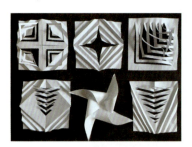
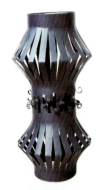
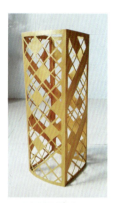
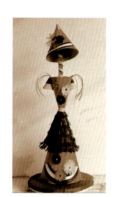

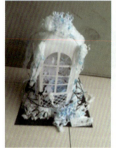
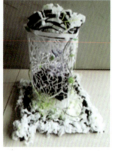
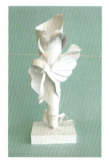

图 9-14 切割面材　　　　　图 9-15 柱体结构　　　　　图 9-16 人物服装柱体结构

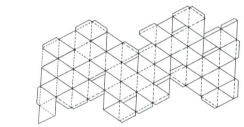
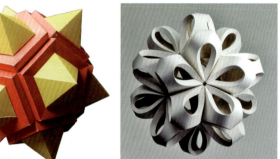
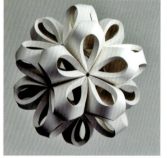
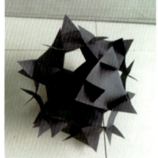

图 9-17 球体结构

图 9-18 薄壳结构

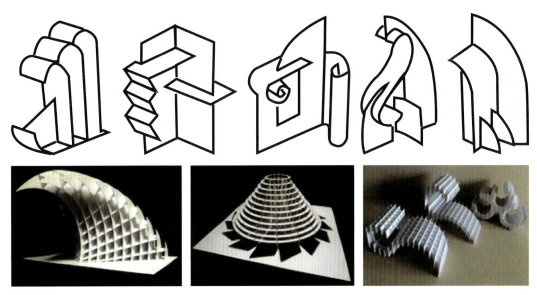

图 9-19 面的空间构成

5. 纸雕构成

纸这项在世界范围内赢得了无数对中国文化的赞誉和认可的发明，自两千多年前诞生以来，一直没有被中国文化割舍。

纸雕是以纸为素材的一种民间艺术，也称为纸浮雕，起源于中国汉代，它结合了绘画和雕塑之美。纸雕的制作使用刀具塑型，运用切、剪、折、卷、叠、粘等手法。随着纸源的普及和纸雕技术的演进，纸雕已发展成为一种利润丰厚的插画媒体，到目前为止，纸雕仍然是立体插画行业的佼佼者，许多西方艺术学院都设有专门学科，教授纸雕及其衍生的各种立体创作方法（图 9-20）。

图 9-20 纸雕构成

【作业训练】

题目：面材的构成设计与作业要求

（1）作业内容。

运用面材制作一个立体构成的面构成作品。

（2）作业要求。

①用所学的面材构成的方式进行设计。

②任意选择一种或多种材料。

③单一色或多色彩不限。

案例欣赏：面材与构成

项目训练三：块材与构成

训练目的：

本项目研究立体构成块材的造型元素，训练学生掌握分割重构、积聚组合的块材造型技能。

教学方法：

（1）学生课前准备可塑性较强的块状材料（泥土、木块、泡沫、橡皮泥、插画泥、海绵等），并准备美工刀、剪刀、圆规、铅笔、胶水、尺子等工具。

（2）在教师指导下熟悉块材的构成方法。

（3）简述中国石刻艺术宝库的四大石窟，分别是龙门石窟、敦煌莫高窟、云冈石窟、麦积山石窟，让学生自己查阅了解其艺术造型、文化内涵等。

（4）简述中国传统神话故事，让学生深入了解中国神话故事内容。

（5）以小组为单位将已准备的块材分割再聚集，设计与中国神话故事或四大石窟相关题材的立体构成作品。

（6）让学生互相对作品进行评价，并选出有代表性的作品。

（7）由教师对代表性作品进行讲解分析。

块材构成

知识储备：

块材是立体构成最基本的表现形式，它能最有效地表现空间立体造型。块材是完全封闭的具有长、宽、高的三维空间，是具有充实感、厚重感的物质实体形态。其内部材质有实心和空心两种，常用的实心材料有石材、石膏、泥土、木块、泡沫、橡皮泥、插画泥、塑料等；常见的空心块体有海绵块、中心镂空的块体和由面体包裹成的空心块体。

块材构成的方法有块体的空间构成和块材积聚组合构成。

1. 块体的空间构成

块体的构成方式中最为常见的两种造型手段是分割和聚集。分割的手段有均等分割、比例分割、平行分割、曲面分割、自由分割等（图9-21和图9-22）。块体完成分割和聚集后的各个部分成为构成空间的新造型要素，再通过移位、错位等手法可重新组合形成新的造型，但其必须保持原有的体量感（图9-23和图9-24）。

正方体切割与重组（图9-25）的注意事项：

（1）切割的部分和数量不宜过多，避免显得零碎。

（2）切割时，要考虑形体的方向、大小以及转折面的变化。

（3）切割后的形体比例要匀称，保持总体均衡和稳定。

（4）切割后形体表面所产生的交线要舒展流畅，富于变化，形成既有统一又有变化的形态效果。

第九章 立体构成的造型元素

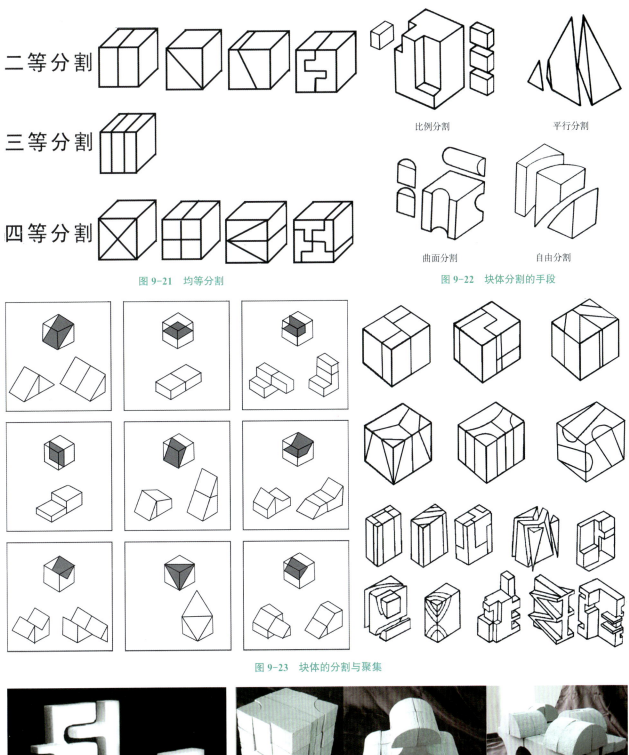

二等分割

三等分割

四等分割

比例分割　　平行分割

曲面分割　　自由分割

图 9-21　均等分割

图 9-22　块体分割的手段

图 9-23　块体的分割与聚集

图 9-24　块体的自由分割与重组

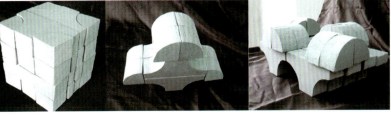

图 9-25　正方体的分割与重组

2. 块材积聚组合构成

块材积聚组合构成指将三个或三个以上的单元几何单体块材积聚成为新的形体组合。

块材积聚组合构成可以在位置、数量、方向上发生变化，排列的方式有骨格、渐变、发射、特异四种。

块材积聚组合构成分为相同单体和不同单体两种方式。相同单体的块材积聚构成是将数个单体构成一个形体组合（图9-26）。还可以在单体上涂上不同的颜色，再组合这些单体，使之成为色彩丰富的组合体。不同单体的块材积聚构成是用大小不同的单体完成的组合构成，利用不同单体作渐变排列，如从大到小、从方到圆、从曲到直的渐变，可以得到较好的视觉效果（图9-27）。

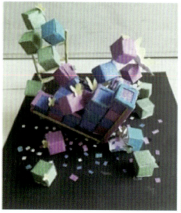
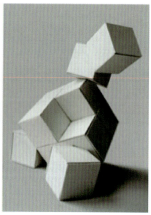

图9-26 相同单体的块材积聚构成

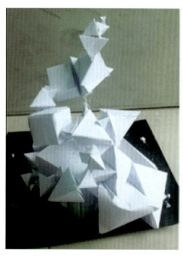
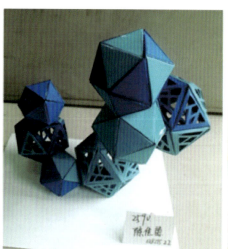
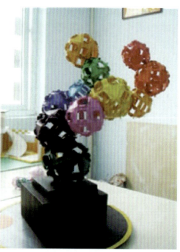

图9-27 不同单体的块材积聚构成

【作业训练】

题目：块材的构成设计与作业要求

（1）作业内容。

运用块材制作一个立体构成作品。

（2）作业要求。

①用所学的块材构成的方式进行设计。

②任意选择一种或多种材料。

③单一色或多色彩不限。

案例赏析：块材与构成

第三节　命题创作

命题创作一：文化创意立体构成设计

（1）作业内容。

历史文化、传统文化、地域文化等任选一个作为主题，设计一款文化创意立体构成作品。

（2）作业要求。

①作品必须围绕历史文化、传统文化或地域文化等题材进行设计。

②材料不限，色彩不限。

③用 100～200 个文字清晰表达设计意图。

④先进行 2～4 个铅笔图创意，然后进行结构模型制作。

⑤检查创意的新颖程度、制作的精准程度和文案的完整程度。

（3）评分标准。

①创意新颖 40%。

②制作精良 50%。

③综合表现 10%。

案例一：锦鲤化龙小夜灯

【设计理念】

不是所有的鲤鱼都可以化龙，需要通过特殊化，通过数量的限制来彰显龙的尊贵，所以化龙的是特殊的黄锦鲤。锦鲤是一种非常长寿的鱼，平均寿命在 70 多岁，目前有记录的长寿锦鲤有 200 多岁，它可以与人一起成长，非常具有纪念意义，这也是人们经常选择喂养锦鲤的原因。此构成作品是一个以锦鲤化龙为题材的古风小夜灯，下半部分是化龙的锦鲤和衬托的普通鲤鱼，上半部分是雕刻传统纹样装饰的金黄色球灯，喻为锦鲤华龙的龙珠（图 9-28）。

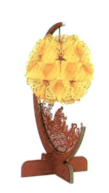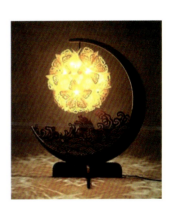

图 9-28　锦鲤化龙小夜灯

案例二：云顶天宫

【设计理念】

此作品灵感来源于中国神话传说中天帝居住的宫殿——天宫。

作品将神龙、麒麟、醒狮、宝殿、南天门、云海等天空静物组合在一起。南天门是神话中的一处地界，是人界和仙界的入口处，天庭建筑共有 36 座，天帝乃龙族，天庭以九层浮空云盾承托，仙岛林立，浮云直上。故此作品取名为"云顶天宫"（图 9-29）。

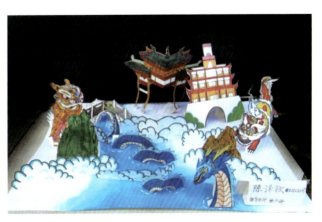

图 9-29　云顶天宫

CREATIVE COMPOSITION DESIGN

命题创作二：建党100周年主题立体构成创作

2021年是中国共产党成立100周年。为庆祝党的百年华诞，党中央决定举行一系列活动。2021年3月23日，中宣部介绍中国共产党成立100周年庆祝活动八项主要内容；3月24日，中宣部发布中国共产党成立100周年庆祝活动标识；6月26日，庆祝中国共产党成立100周年活动新闻中心在北京梅地亚中心正式运行；7月1日上午8时在北京天安门广场隆重举行庆祝中国共产党成立100周年大会。"建党100周年"的活动安排有开展党史学习教育、举行庆祝大会、开展"七一勋章"评选颁授和全国"两优一先"评选表彰、举办大型主题展览、举办文艺演出、召开理论研讨会和座谈会、创作推出一批文艺作品和出版物、开展群众性主题宣传教育活动。

（1）作业内容。

以"庆祝建党100周年"为主题，设计一款立体构成作品。

（2）作业要求。

①作品体现庆祝中国共产党成立100周年的活动。

②材料不限，单一色或多色彩不限。

③用100～200个文字清晰表达设计意图。

④先进行2～4个铅笔图创意，然后进行结构模型制作。

⑤检查创意的新颖程度、制作的精准程度和文案的完整程度。

（3）评分标准。

①创意新颖40%。

②制作精良50%。

③综合表现10%。

案例：纸雕相框——建党100周年

【设计理念】

纸雕是我国结合了绘画和雕塑之美的传统民间艺术。用这种传统艺术庆祝建党100周年，表达了设计师的爱国爱党情怀，拥护中国共产党的坚定思想！作品四周用我国国花牡丹和梅花点缀美感，相框内雕刻有党旗、天安门、数字100等图形，突出主题"建党100周年"（图9-30）。

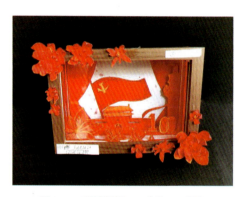

图9-30 纸雕相框——建党100周年

第十章 立体构成的表现形式

CHAPTER 10

学习目标

通过本章学习，掌握立体构成的表现形式特征，以及其所表达的视觉情感和构成方法，并将其灵活地运用到作品创作中。

素养目标

1. 能够和同学建立良好的合作关系，达到全面发展的目的。
2. 增强口头及书面表达能力。
3. 以十九大乡村振兴策略为切入点，学习如何用艺术妆点乡村，如何用创意点亮"美丽乡村"。
4. 以和谐、团结、平等、友善为元素，通过立体构成将其进行艺术转变，形成视觉形式的装置艺术。

第一节 设计评述

一、孙大勇——仿生建筑

1. 认识设计师

孙大勇，中国知名建筑师。中央美术学院建筑学院艺术硕士，荣获中央美术学院2012年最佳优秀硕士毕业生荣誉。以仿生营造为设计理念，代表中国新生代青年建筑师被邀请参加米兰国际建筑师交流活动。2005-2010年任Graft建筑事务所主创建筑师，2012年先后担任清华大学建筑设计研究院建筑师和HMD北京建筑事务所高级建筑师，2012年与克里斯·普共同创立槃达建筑设计事务所。

2. 设计师的自白

"少即是爱。"

3. 作品评述

2018年HOUSE VISION大展上，孙大勇是受邀参加的最年轻的中国建筑师，他设计的微公寓"望远家"（图10-1），通过推拉、折叠、滑动等机制，以最小的空间打造出最优的居住环境。建筑外部的阳光板创造了半透明的立体效果，随着光线产生丰富的变化，七巧板、万花筒、千秋等玩具放大，融入到公共空间，潜望镜让人足不出户也能看到周围的风景。"放生"是孙大勇的建筑的关键词，他把建筑比作人类的第三类皮肤，是连接生命与外接的媒介，鸿坤美术馆（图10-2）以"洞穴"为灵感，寻找人类情感体验，而紫薇酒店（图10-3）则以"巢穴"为放生原型，仿生并非单纯的模仿生物的外观，而是用可循环的有机材料，高效的系统使人类融入自然秩序。

图10-1 微公寓"望远家"

图10-2 鸿坤美术馆

图 10-3　紫薇酒店

二、五十岚威畅——字体雕塑

1. 认识设计师

五十岚威畅，日本现代著名设计师，1944年生于日本北海道泷川市。1968年前往美国洛杉矶大学攻读艺术设计硕士学位，1970年回到日本后创建了以自己名字命名的设计事务所，随后他又返回洛杉矶大学执教。由于大学期间他就对雕塑方面的知识特别感兴趣，并潜心研究赫伯特·拜耶的设计，1973年他开始了以阿拉伯数字和英文字母作为设计元素的独特的字体设计。五十岚威畅大多数时候在国外创作，因此他的设计不受日本本土化的限制，其字体设计在世界范围内得到高度评价。1985年，他出任国际图形设计协会副主席，还曾担任过日本字体设计师协会主席。

2. 设计师的自白

"艺术设计应将平面设计、工业设计、建筑设计等专业进行相互融合。"

3. 作品评述

由于早期对雕塑的兴趣，五十岚威畅的字体设计是在三维空间中进行构成变化的，他赋予字体以体块和空间，像建筑师一样进行"建筑体字母"的创作（图10-4）。

五十岚威畅设计的"日本CS设计奖"的奖杯（图10-5）由两个立体字母"C"和一个底座构成，并采用黄铜镀金的材料。字母"C"的两层的下侧边缘固定，可以展开，展开后原来的字母"C"的两层交错排列变成了字母"S"，大大增加了奖杯和获奖者之间的动态互动。这便是充分利用体块文字优势的典型案例。它通过叠加、分离的方法进行设计，不仅表现出CS设计奖的主题，而且具有很大的趣味性和变化感。

图 10-4　字母雕塑　　　　　　　　　　　图 10-5　"日本CS设计奖"奖杯

三、弗兰克·劳埃德·赖特——流水别墅

1. 认识设计师

弗兰克·劳埃德·赖特（1867年6月8日—1959年4月9日），出生于美国威斯康星州，是美国最著名的建筑师之一，被誉为"世界现代建筑四位大师"之一。赖特的"有机建筑论"对现代建筑设计产生了很大的影响，他设计的许多建筑已成为现代建筑中的瑰宝。

赖特的一生都在摸索空间意义的建立和其表达，从实体转向空间，从静态到流动和连续的空间，再发展到按四度序列展开的动态空间，最后达到戏剧性的空间。赖特认为应该根据每一个建筑特有的客观条件形成一个理念，并把这个理念由内到外地贯穿于建筑的每一个局部，使每一个局部都互相关联，成为整体不可分割的组成部分。

布鲁诺·塞维评价赖特的贡献："有机建筑空间充满着动态、方位诱导、透视和生动明朗的创造，动态是创造性的，因为其目的不在于追求耀眼的视觉效果，而是寻求表现生活在其中的人的活动本身。"

2. 设计师的自白

"崇尚自然的建筑观。"

3. 作品评述

流水别墅（图10-6）是建于20世纪的现代建筑杰作之一，是由弗兰克·劳埃德·赖特为卡夫曼家族设计的，位于美国匹兹堡市郊区的熊溪河畔。别墅的室内外空间处理堪称典范，室内空间自由延伸，相互穿插；室内外空间互相交融，浑然一体。流水别墅浓缩了赖特主张的"有机"设计哲学，可以说是一种以正反相对的力量在巧妙的均衡中组构而成的建筑，整个设计构思非常大胆，在现代建筑历史上占有重要地位。

图 10-6　流水别墅　赖特

弗兰克·盖里——
古根海姆美术馆

第二节　项目实训

项目训练一：围、变形

训练目的：
本项目研究立体构成的围和变形两种表现形式，训练学生掌握围和变形的造型手段。

教学方法：
（1）学生课前准备面材、块材、线材以及各种制作工具。
（2）播放电影《我和我的家乡》节选建设美丽乡村情节，让学生了解如何用艺术妆点乡村、用创意点亮"美丽乡村"。
（3）学生动手实践，教师因材施教，为不同学生作品提供可参考修改意见，以学生作品为中心，辅助学生诠释作品思想。

围、组合

知识储备：

1. 围

在设计的表现形式上，"围"是用来区别空间的体现（图10-7）。"围"的材料可以是透明的、不透明的，或不明确的。不透明的围可以直接感受到，而透明的围，也能产生很好的效果。开放式的围属于一种不明确的"围"的形式，其形态更加丰富，让人感到"围"的界线不是很明显，也是很好的设计方法。"围"的材料还可以是大自然本身，像河流的分割、树的排列就能达到"围"的形成，这在自然环境中是普遍存在的。"围"的形式有多种多样的表现，不仅有平面式的、立体式的展开，还可以体现在绿化运用方面。"围"的表现有全体的"围"、渐渐的"围"、临时的"围"、中央空间的"围"等。"围"所运用的方法，涉及材料的运用和风格的不同，材料的运用可根据空间的需求而进行。

不明确的"围"

透明的"围"

图10-7　运用"围"的方法对空间进行了分割，产生了各自的空间

2. 变形

变化的形式所产生出的曲线感和前进性，都是变形运用的手段。人们还可以运用破坏的手段进行变形，用破坏来形成一种创新。曲面作为一种直接的平面效果，经过适当的处理之后，可以得到意想不到的好效果。当然难度也是非常大的，特别是内在空间的处理，要让人感到合理而不仅是为了曲面而曲面。特别是在建筑中的屋顶和地面，一般有很多是参与了构成的要素，在整个空间中展现出一种变化，让人感受到轻快和美感。

变形也可以是秩序性很强的设计形象群中呈现出个别的异质的效果，在整体中将变形与特异的形象显示出来。

如图10-8所示，此作品由数只蝴蝶与柱子组合而成，蝴蝶从下到上逐渐变大，但最上端的蝴蝶变得特别大，与其他蝴蝶形成强烈对比。

图10-9所示为各种不同的切割表现，让人们感到了其变化后所产生的一种美感。

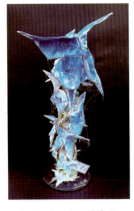
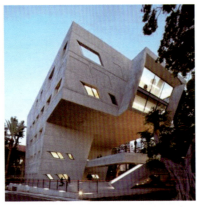
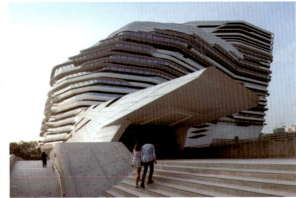

图10-8　变形的表现　　　　　　　　　　　　图10-9　不同切割表现

【作业训练】

题目："围"或"变形"的表现形式

（1）作业内容。

运用各种材料制作具有"围"或"变形"的立体构成表现形式的作品。

（2）作业要求

①用立体构成的原理进行设计。

②多种材料任意选择一种。

③单一色或多色彩不限。

案例欣赏：围与变形

项目训练二：组合与混合

训练目的：

本项目研究立体构成的组合和混合两种表现形式，训练学生掌握组合和混合的造型手段。

教学方法：

（1）学生课前预习，并准备课堂动手实践所需材料和工具。

（2）教师以党的十九大报告中提出乡村振兴战略为牵引，以艺术家为建设美丽乡村设计艺术品为切入点，讲解组合与混合的构成形式。

（3）学生动手实践，教师因材施教，为不同学生作品提供可参考修改意见，以学生作品为中心，辅助学生诠释作品思想。

（4）由教师选出部分作品进行点评。

知识储备：

1. 组合

组合的表现（图10-10）是由小的部件进行组合后形成的造型，如小的砖头进行组合可以组成一面墙。由于组合是以小的形式构成的，所以对于材料的反复运用既能很好地解决经济性问题，又能由于材料的不同而产生丰富的

效果。在自然界和产品的结构方面，人们都可以明显地感受到这种组合（图10-11）。

对于组合的表现形式，设计者还可以利用组合之间所存在的一种空间进行表现。两个或三个部件之间都存在一定的空间，设计者在设计中需要巧妙地利用好组合中的空间，处理好在空间的构成中所出现的"间隔"表现问题。在组合自身的造型中会形成另一种让人们既看到了"有"的存在，也看到"无"的存在的效果。这种空间感也可以是一种创意的表现。

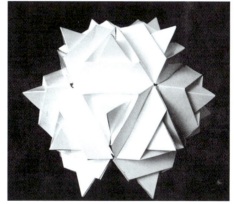

图 10-10　组合的表现

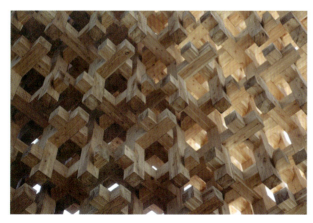
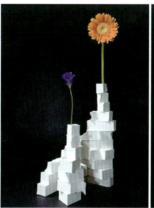
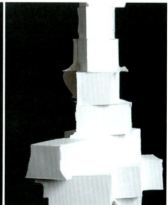

图 10-11　重复的组合可进行多层次的表现

2. 混合

混合的表现形式有很多种（图10-12），如新和旧的混合表现、色彩和造型的混合表现、大和小的混合表现，还包括动和静的表现。动与静的表现能产生一种互相变化的形式，在灯箱和霓虹灯的表现中可以看到它的存在。运用不同的色彩、材料能产生不同风格的表现形式，起到不同的视觉效果（图10-13和图10-14）。

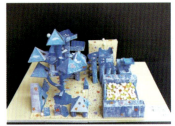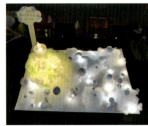

图 10-12　混合的表现

混合、积层

图 10-13　对于建筑本身进行混合的表现，从色彩和材料的变化体现出其前后的空间视觉效果

图 10-14　大和小的混合这种不同的造型让人们感受到了其变化

【作业训练】

题目："组合"或"混合"的表现形式

（1）作业内容。

运用各种材料制作具有"组合"或"混合"的立体构成表现形式的作品。

（2）作业要求。

①用立体构成的原理进行设计。

②多种材料任意选择一种。

③单一色或多色彩不限。

案例欣赏：组合与混合

项目训练三：积层与覆盖

训练目的：
本项目研究立体构成的积层和覆盖两种表现形式，训练学生掌握组合和混合的造型手段。

教学方法：
（1）学生课前预习，并准备课堂动手实践所需材料和工具。
（2）以建设美丽乡村设计艺术品为切入点，讲解积层与覆盖的构成形式。
（3）学生动手实践，教师因材施教，为不同学生作品提供可参考修改意见，以学生作品为中心，辅助学生诠释作品思想。
（4）由教师选出部分作品，学生介绍自己作品的创意亮点及设计思路。

知识储备：

1. 积层

积层也是非常自由的一种设计表现手法。积层的表现方式非常丰富，这里主要讲水平积层和垂直积层。

水平积层是由下向上重复叠加的表现形式（图10-15和图10-16），通过这种重叠可以由材料自身一般的形状形成一种整体向上的变化，这种表现形式是最接近自然的体现。随着重叠的增加，其平面的本身成为一种柱形，而变化的自身造型在对叠加产生变化的同时，也可以进行一些表情和节奏上的表达与运用。

图10-15　水平积层表现形式作用于建筑设计与室内设计

图10-16　水平积层表现的立体构成作品

垂直积层的表现运用复数的重叠（图10-17和图10-18），让本身单面的造型印象显得更加深刻。水平的重叠给人接近于自然的感觉，垂直的重叠则会给人一种人为的印象，而利用这种表现形式的作品更多是让人们去关注作者的设计理念，这也是垂直积层的表现多于水平积层的最主要的原因。

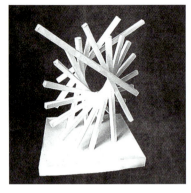 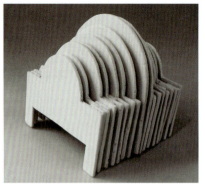

图 10-17　垂直积层的表现　　　　　　　　图 10-18　垂直积层表现形式作用于建筑设计

2. 覆盖

覆盖的表现（图 10-19）一般包括自然的覆盖及街道和广场的覆盖。覆盖主要在环保方面运用较多，而运用光进行表现也是覆盖手法中常用的一种手段，光的美感使空间更具魅力。现在，人们对于覆盖手法所用材料的开发也越来越重视，不同形式的覆盖材料能给人们带来不一样的空间感（图 10-20）。覆盖作为一种表现形式，其轻便、透光、可大面积实施的特点使建筑设计既美观又实用。

覆盖、变形与特异

图 10-19　覆盖的表现

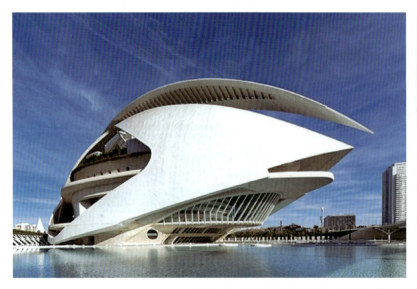 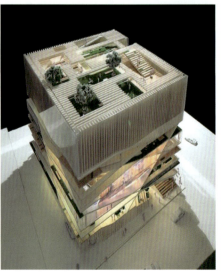

图 10-20　层层的覆盖让人们体会到了一种空间感的存在

第十章 立体构成的表现形式

【作业训练】

题目:"积层"或"覆盖"表现形式

(1)作业内容。

运用各种材料制作具有"积层"或"覆盖"的立体构成表现形式的作品。

(2)作业要求。

①用立体构成的原理进行设计。

②多种材料任意选择一种。

③单一色或多色彩不限。

案例欣赏:积层与覆盖

项目训练四:仿生构成

训练目的:

本项目研究立体构成的仿生构成表现形式,训练学生掌握仿生构成的造型手段。

教学方法:

(1)学生课前预习,并准备课堂动手实践所需材料和工具。

(2)列举中国经典名著和世界名著,要求每个小组简述一本名著。

(3)以小组为单位动手实践,要求以简述的名著为题材,设计制作仿生构成作品。

(4)由学生投票选出部分作品,小组代表介绍自己作品的创意亮点及设计思路。

(5)学生相互点评作品。

仿生构成

知识储备:

以模仿自然为手段是人类早期最重要的一种设计思维形式,即形态仿生,如人类模仿鸟类发明了飞机、模仿鱼类制造了潜水艇、模仿动物的鳞甲做成了可以自然排水的屋顶瓦楞等,至今仍有许多设计师主张设计结合自然。从其再现实物的逼真程度和表现形式来看,形态仿生可分为具象形态仿生和抽象形态仿生。具象形态仿生能够较为真实地再现实物的外部特征或动作表情,一般具有趣味性和实用性,是人类进行形态仿生的初级过程,也是主要的仿生方式,其设计以"形似"为主。图 10-21 所示为西班牙著名设计师高迪设计的公园长椅,该长椅靠背的顶部以陶片做成仿长蛇蜿蜒的造型,为具象形态仿生。

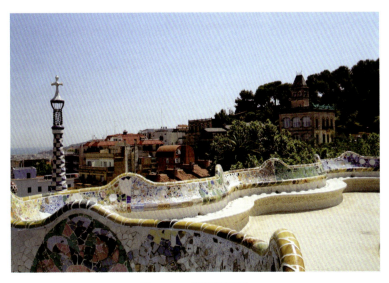

图 10-21 具象形态仿生

抽象形态仿生指以抽象几何形体来模仿物象的原理和独特的本质特征，设计者需要通过自己的主观理解抓住物象的独特神韵来加以表达，故以"神似"为主。图10-22所示为万科地产投资、设计师Martha Schwartz Partners打造的重庆万科凤鸣山公园景观。设计师从山城重庆高差明显的特殊地形特点获得启发，设计出一座座山形的景观雕塑，远看似山又似长颈鹿，在夜晚射灯的照射下，镂空的"长颈鹿"显得格外迷人。从立体构成的角度来看，该作品是典型的抽象形态仿生构成。

图10-22　抽象形态仿生

总的来说，仿生构成是对自然界和生物界的一种模仿形式，它通过夸张、简化、变形和秩序组合等创作手段，构成具有各种装饰美的人工形态。在立体造型中，仿生可以分为人物造型类、动物造型类、植物造型类和景物造型类四大类。仿生结构是运用材料加工表现自然界多种物象的一种构成形式（图10-23）。

 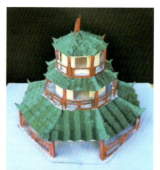

图10-23　仿生构成

【作业训练】

题目："仿生构成"的表现形式

（1）作业内容。

运用各种材料制作具有"仿生构成"的立体构成表现形式的作品。

（2）作业要求。

①用立体构成的原理进行设计。

②多种材料任意选择一种。

③单一色或多色彩不限。

案例欣赏：仿生构成

项目训练五：空间的限定与空间构成模型的材料及工艺

训练目的：
本项目研究立体构成的空间限定的技法与空间构成模型的材料及工艺，训练学生掌握限定空间技巧与空间模型制作工艺。

教学方法：
（1）学生课前预习，并准备测量工具、裁剪切割工具和打磨工具，以及聚苯乙烯板或纸板或木质板等材料。
（2）以小组为单位动手实践，教师提供可参考修改意见。
（3）小组代表讲解自己作品的创意亮点及设计思路。
（4）教师点评作品。

空间限定的技法

知识储备：

1. 空间限定的技法

空间形成的关键因素是一定的空间围护体的确立，不同的围合形状对空间的限定感不一样。空间的限定是利用实体元素或人的心理因素限制视线的观察方向或行动范围，从而产生空间感和心理上的场所感。总体来说，空间边界越弱，空间的限定感就越低，空间存在的感觉就越弱。

空间限定分为三种形式：一是以实体围合，完全阻断视线；二是以虚实分隔，即对空间场所起界定与围合的作用，又可保持较好的视觉区域；三是利用人固有的心理因素，来界定一个不定位的空间场所。

空间限定的元素分为水平元素、垂直元素、虚拟元素。

（1）水平元素分为地面和顶棚两个限定元素。

①地面限定元素有抬升、沉降和铺地变化等。

地面抬升限定了虚实空间，既有空间围合的分离感，又有较好的视觉效果。

地面的沉降具有向心效应，可以提高效率，营造和谐的氛围，让人感受到更多的亲情。

铺地变化是地面利用不同材料、色彩、质感划分空间（图10-24）。

②顶棚限定有吊顶、吊灯和廊架。

吊顶和吊灯具有限定空间的作业，给人一种安全、舒适、和谐的感觉。

图10-24 室外，通过铺地限定交通空间、休闲空间和种植空间

廊架在室外不仅是一条人行通道，还是一个休息空间。镂空或透明的顶部，既不妨碍人们的视野，又给人们一种安全感。

（2）在建筑的空间内，空间的限定感随着垂直界面内形态的变化而变化（图10-25）。

（3）虚拟限定有光影变化、空间大小形状变化等。

明亮的空间使人放松和舒畅，黑暗的空间使人紧张和沮丧。两种空间被光影效果分隔开，可以给人两种反差较大的感觉，增添空间的趣味性，也有很强的视觉冲击力。空间大小形状变化可以清楚地区分各个空间，无须具体的限定体，如任何地方，有家具的位置会让人向往，人会自然地集中在家具周围，从而限定出一个聚集的空间（图10-26和图10-27）。

运用各种限定手法的综合性实例分析（图10-28）：

首先，运用矮墙、玻璃限定了办公空间室内外两个空间；其次，吧台限定了生活区和工作区的空间；然后，铺地毯限定出独立的空间；最后，单人座位、多人座位和沙发座位分离出来，各自围合成小空间，具有私密性。

CREATIVE COMPOSITION DESIGN

图 10-25 空间的垂直限定

图 10-26 一张书桌将认真工作或学习的人围合起来，形成一个安静独立的读书空间，而书桌外面则完全没有这种氛围

图 10-27 地砖的界线产生虚拟的空间限定空间

2. 空间构成模型的材料与加工工艺

空间构成模型是一种高度理性化、艺术化的制作，它是利用材料、色彩、理念等多种元素，按照形式美法则的原理，通过丰富的想象力以及概括组织能力，综合完成的一种新的立体多维形态的操作过程。

（1）制作工具分为测量工具、裁剪切割工具和打磨工具三种。

测量工具有直尺、三角尺、圆规、分规、软尺、游标卡尺和弯尺等。

裁剪切割工具有美工刀、勾刀、剪刀、切圆刀、电动曲线锯、电热切割锯、电脑雕刻机等。

图 10-28　美国微软新英格兰研发中心办公空间

打磨工具有砂纸、锉刀和木工刨等。

（2）常用材料包括纸板、木板、有机玻璃、ABS 板、聚苯乙烯板、石膏、粘接剂等。

（3）基本制作技法。

① 聚苯乙烯板空间构成的模型制作方法。聚苯乙烯板主要用于建筑外部空间构成的模型、工作模型和方案推敲模型的制作，其精细度较低（图10-29）。

a. 画线切割。按照一定的比例测量确定的尺度，用美工刀进行裁切，先切大形体，后切小细部。

b. 粘接和组装。可以用双面胶直接粘接，也可以用乳胶均匀涂刷后粘接，还可以利用大头针或牙签进行接合插入固定。

c. 修整。等乳胶干后，利用美工刀进行细部的修边处理。

② 纸板空间构成的模型制作方法。纸板主要用于建筑内部空间构成的模型和方案推敲模型的制作，通常根据空间的体量和比例尺度选择纸板的厚度（图10-30）。

a. 画线裁剪。对所要设计的空间进行严谨的分析，确定各个面体的结合形态，再将各面体按照比例绘制在纸板上。选用铁笔或无珠心的签字笔绘制，以免留有带色线的痕迹，影响表面效果。

图 10-29　聚苯乙烯板空间构成的模型

裁剪时最好用玻璃作为切割垫底，这样切割下的板体较为光洁。裁剪较厚的纸板时，在同一个位置要反复进行裁剪，中途不能松动，以免影响纸板的整洁。

b. 粘接。纸板的粘接可分为面与面粘接、面与边粘接、边与边粘接三种形式。

面与面粘接要确保平整度和缝隙的严密性；面与边粘接要确保边的裁剪与面平直吻合，不要出现缝隙；边与边粘接要确保外立面整齐统一，没有多余边线。

c. 修整。利用较为锋利的刀以及湿巾、乳胶等材料，清除表面的污物及胶痕，对破损的表面进行修复。

③ 木质板空间构成的模型制作方法。木质板由于其具有自然木质纹理，所以主要用于表现具有特殊风格的空间。为了防止在操作过程中被劈裂，通常情况下要选择密度大、强度高的木质板材，同时还要尽量选择纹理和颜色基本一致的同种木质板材（图10-31）。

a. 画线裁剪。按照空间形态和比例确定各个接合面，并绘制出来，利用美工刀、勾刀或钢锯进行切裁。

b. 打磨。木质材料被切裁的时候由于其断面会出现参差不齐的情况，所以需要用细砂纸打磨处理。在打磨时要顺应木质的纹理向一个方向进行打磨处理，不能在同一个位置反复打磨。

c. 粘接。通常的拼接采用对接和 45°斜面拼接两种方法，必须将接口处进行打磨处理，使其缝隙严密。一般选用乳胶进行粘接，但要注意不能使用过多乳胶，以免影响视觉效果。

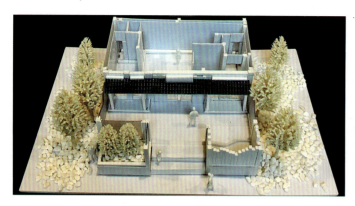
图10-30 纸板空间构成的模型

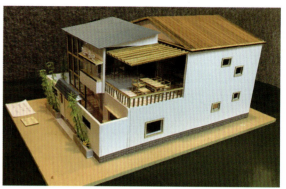
图10-31 木质板材空间构成的模型

【作业训练】

题目：空间构成创作设计

（1）作业内容。

聚苯乙烯板、纸板、木质板等材料任选一则制作空间构成模型。

（2）作业要求。

①用立体构成的原理进行设计。

②多种材料任意选择一种。

③单一色或多色彩不限。

案例赏析：空间限定的技法与空间构成模型的材料及工艺

第三节 命题创作

命题创作一：乡村振兴为主题的构成艺术形式

乡村振兴战略是党的十九大报告中提出的。十九大报告指出，农业农村农民问题是关系国计民生的根本性问题，必须始终把解决好"三农"问题作为全党工作的重中之重，实施乡村振兴战略。乡村是具有自然、社会、经济特征的地域综合体，兼具生产、生活、生态、文化等多重功能，与城镇互促互进、共生共存，共同构成人类活动的主要空间。实施乡村振兴战略，是解决新时代我国社会主要矛盾、实现"两个一百年"奋斗目标和中华民族伟大复兴中国梦的必然要求，具有重大现实意义和深远历史意义。

（1）作业内容。

用艺术妆点乡村，在保留乡村风貌原汁原味的基础上，利用村民的闲置物品或乡村特有的自然物（花草木石等），美化乡村公共环境，通过立体构成将其进行艺术转变，形成视觉形式的"美丽乡村"装置艺术。

（2）作业要求。

①利用村民的闲置物品或乡村特有的自然物（花草木石等）通过立体构成将其形成美丽乡村的公共环境装置艺术。

②材料不限，色彩不限。

③用100～200个文字清晰表达设计意图。

④先进行2～4个铅笔图创意，然后进行结构模型制作。

⑤检查创意的新颖程度、制作的精准程度和文案的完整程度。

（3）评分标准。

①创意新颖40%。

②制作精良 50%。

③综合表现 10%。

案例一：艺术围墙

【设计理念】

取竹子（线材）交叉积面成围栏，围栏上半部分按波纹形状切割；废轮胎填充泥巴并用鹅卵石在轮胎上拼成字，间隔摆放在围栏下；在细竹子编制成的花篮里插上鲜花或种植好养又常开花的植物，再将花篮挂在围栏上点缀。由竹子（线）、花篮（点）、轮胎（面）构成一个乡村环境装置艺术形态——艺术围栏（图10-32）。

图 10-32　艺术围墙

案例二：鲁岗村鱼型艺术装置

【设计理念】

鲁岗村是一个渔村，最开始的时候是以打渔为生的，有打渔就会有晒网，通过这个鱼型艺术装置可以联想到渔民家庭岁月静好的美好画面。此作品由四根柱子组成艺术装置的基底，将木材切割成不同形状，并最终组合成一条大鱼的形状，而用于搭建鱼身的木块截面像极了斑驳陆离的鱼鳞（图10-33）。

图 10-33　鱼型艺术装置

命题创作二：经典名著之仿生构成

（1）作业内容。

根据中外经典名著的故事内容，通过仿生构成的表现形式，将其进行艺术转变，形成视觉形式的立体构成装置艺术。

（2）作业要求。

①运用仿生构成的表现形式将经典名著的故事内容或某一章节形成立体构成装置艺术。

②材料不限，单一色或多色彩不限。

③用 100～200 个文字清晰表达设计意图。

④先进行 2～4 个铅笔图创意，然后进行结构模型制作。

⑤检查创意的新颖程度、制作的精准程度和文案的完整程度。

(3)评分标准。
①创意新颖 40%。
②制作精良 50%。
③综合表现 10%

案例一：忧伤的小王子

【设计理念】

此作品灵感来源于法国作家安托万·德·圣·埃克苏佩里于1942年写成的著名儿童文学短篇小说《小王子》。小王子是一个神秘可爱的孩子，他住在被称作B-612小星球，是那个小星球唯一居民；小星球里有一朵他喜爱的略有"矫情"的玫瑰花；小王子在沙漠遇见聪明的狐狸，他使小王子明白什么是生活的本质。狐狸告诉小王子的秘密是：用心去看才看得清楚；是分离让小王子更思念他的玫瑰；爱就是责任。在小说中小王子象征着希望、爱、天真无邪和埋没在我们每个人心底的孩子般的灵慧。虽然小王子在旅途中认识了不少人，但他从没停止对玫瑰的思念（图10-34）。

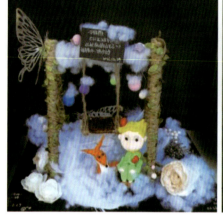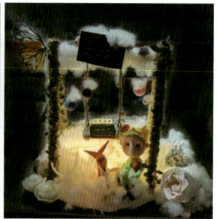

图 10-34 忧伤的小王子

案例二：爱丽丝梦游仙境

【设计理念】

《爱丽丝梦游仙境》讲述了一个名叫爱丽丝的英国小女孩为了追逐一只揣着怀表、会说话的兔子而不慎掉入了兔子洞，从而进入了一个神奇的国度并经历了一系列奇幻冒险的故事。作品用扑克牌组合而成一个门洞，象征着她进入有一整副扑克牌的大花园里，牌里粗暴的红桃王后、老好人红桃国王和神气活现的红桃杰克，爱丽丝帮助兔子寻找丢失的扇子和手套，她之后还帮三个园丁躲避红桃王后的迫害，她还在荒诞的法庭上大声抗议国王和王后对好人的诬陷（图10-35）。

图 10-35 爱丽丝梦游仙境

第十一章 立体构成在设计中的应用

CHAPTER 11

学习目标

通过本章学习,掌握立体构成的设计原理、造型元素和表现形式在实际应用中的技巧。

素养目标

1. 能够和同学建立良好的合作关系,达到全面发展的目的。
2. 增强口头及书面表达能力。
3. 关怀身边人、注重细节(细节决定成败)、非常规材料的二次利用(提倡环保)。

第一节 设计评述

一、吴滨——无间设计"摩登东方"

1. 认识设计师

吴滨,世尊设计集团创始人,香港无间建筑设计有限公司设计总监,清华大学软装与陈设计研修班特邀客座教授。吴滨自幼随张大千关门弟子伏文彦先生学习中国水墨画,18岁时还获得过上海市青年书画大赛最高奖,深厚的传统艺术功底成为他设计上的灵感来源。获得有着室内设计"奥斯卡"美誉的 EDIDA 国际设计大奖中国区年度设计师,24年以来的内地首位获奖英国 Andrew Martin 国际室内设计大奖的设计师,西方主流媒体誉其"代表了中国设计之崛起"。吴滨是"摩登东方"设计语言的创造者,从公共空间、住宅到私人会所等,他将东方美学融会贯通地运用于各大场所,成为中国室内设计界的代表人物之一。由他设计的安吉桃花源,以当代设计风格营造出宜居的山中世外桃源,

伯纳德·屈米——
拉维莱特公园

CREATIVE COMPOSITION DESIGN

汤臣一品顶层复式，以东方精神为秩序，实现现代生活中的诗意栖居。"意料之外，情理之中"是吴滨对好设计的理解。情理之中，是实用的、有逻辑和秩序地去组织空间。意料之外，则是艺术层面上的感性，让人引发情感上强烈的关联性。除了室内设计，他还擅长新古典、新中式风格的家具设计，作品被多家机构收藏。作为设计师，他既是时代的思考者，也是影响中国当代设计与生活方式的践行者。

2. 设计师的自白

"'摩登东方'的概念是持续生长的，是把东方独有的建筑、绘画、园林的原型，以及美学意识转换到现代主义的设计语境中，形成一种既让当代人共鸣又有独特语言的设计风格。"

3. 作品评述

在他获得英国 Andrew Martin 大奖的作品"汤臣一品"中（图 11-1），客厅挑空的结构、由上垂下的灯、墙面的倒角处理、现代感的壁炉，行云流水的金属构建相互呼应，宁静的色彩、简单的布局，贯穿着一副东方气韵，营造出或优雅、或温暖、或柔和的气氛，意境深远，让人身心放松。吴滨除了是空间设计师，还是策展人、产品设计师，植根于"摩登东方"设计语言，融入当代东方优雅的"未墨家具"以现代设计语言，提取东方写意精神，采用古法技艺和稀有用料的"海上家具"。一直以来，吴滨都在积极探寻，属于当下中国人生活方式的空间美学，如今，吴滨在"摩登东方"的基础之上，进一步探寻"山水观"的设计体系，如果说"摩登东方"体现的是一种设计语言，那么"山水观"则是隐匿着人文精神内核，与探索未

图 11-1　汤臣一品

来人居方式的更为深远与丰富的设计观,最典型的案例就是吴滨的新作"游山记"——安吉酒店(图11-2),他把研究郭熙《早春图》的构图关系、远近关系、虚实关系运用到三维的空间设计,将一个空间造山的概念进行解读,用现代观念提取出古典美学意识,形成既传统又具有未来感的状态。融合对当代生活的思考与观察,吴滨让安吉酒店呈现出山间特有的聚落感,通过隐秘的山林进入酒店,让人仿佛游离在一片暧昧的空间中,站在顶层的观景台上眺望远方,如梦如幻!松风庵问茶,覆土院子里品尝点心,听茶吃酒,东方人的浪漫通过现代设计重新抵达了生活。

图 11-2 安吉酒店

二、扎哈·哈迪德——银河SOHO

1. 认识设计师

扎哈·哈迪德,伊拉克裔英国女建筑师,被称为建筑界的女魔头。1950年出生于巴格达一个富裕、开明的家庭。1972年全家为了她的学业移居伦敦,她开始在著名的建筑学府——伦敦建筑联盟攻读研究生,1977年毕业并获得伦敦建筑联盟硕士学位。1982年,在我国香港举行的国际建筑竞赛上,哈迪德获得了一等奖。哈迪德的设计作品几乎涵盖所有室内物件的设计,包括门、窗、家具、灯具、水杯、餐具和雕塑摆件。她的绘画作品风格前卫,曾在世界各地展出,部分作品被纽约现代艺术博物馆、法兰克福德意志建筑博物馆等永久收藏。2004年哈迪德成为获得普利兹克建筑奖的第一位女性建筑师。

扎哈·哈迪德最优秀、最著名的工程是德国的维特拉消防站和位于莱茵河畔威尔城的州园艺展览馆,英国伦敦格林尼治千年穹隆上的头部环状带,法国斯特拉斯堡的电车站和停车场,奥地利因斯布鲁克的滑雪台,以及美国辛辛那提的当代艺术中心。哈迪德在中国的建筑作品包括广州大剧院,北京银河SOHO、银峰SOHO,以及上海的凌空SOHO。

2. 设计师的自白

"我坚韧不拔地去努力!我花了数倍于他人的力气!我没有一天放过自己!"

3. 作品评述

北京银河SOHO由扎哈·哈迪德建筑事务所担纲设计。银河SOHO不但外观优美,还营造了流动和有机的内部空间。银河SOHO共由五大流动、连续而又各自独立的空间体组成,通过可塑的、圆润的体量的相互聚结、熔合、分离,并通过拉伸的天桥再连接,创造了一个连续而共同进化的形体以及内部流线的连续运动。各空间体在四面八方相互呼应,组成无打破完整结构流动性的角落突兀转变的震撼性全景建筑。每栋办公楼都有一个自然采光的椭圆形中庭,办公楼走廊围绕中庭布置,营造了一个轻松自然的办公氛围。此设计的一个主题是借鉴中国建筑院落的思想,创造一个内在世界,同时,这又是一个完完全全的21世纪的建筑。她用充满幻想和超现实主义的设计理念,将北京银河SOHO打造成为与鸟巢和新央视大楼齐名的北京建筑新地标(图11-3)。

CREATIVE COMPOSITION DESIGN

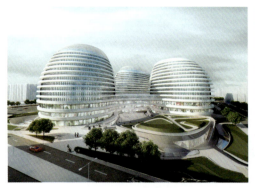

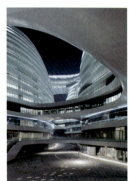

图 11-3　北京银河 SOHO

第二节　项目实训

立体构成是设计专业基础课,是设计的一种基础训练,而设计是为了实际应用,因此立体构成与人们的生活紧密相连。立体构成的应用领域很广,涉及到产品设计、家具设计、建筑室内设计、环境艺术设计等专业领域。它对提高生活品质、美化生活环境起到至关重要的影响。

项目训练一：立体构成在产品设计中的应用

训练目的：

本项目通过立体构成在产品设计中的实际应用案例,训练学生能够用立体构成的理论分析身边的产品设计,并且能用所学的立体构成的设计原理设计制作产品。

教学方法：

（1）学生预习,并收集一些有创意的产品设计图片。
（2）教师从立体构成的理论角度讲解案例。
（3）学生运用立体构成的理论知识分析收集的产品设计图。
（4）引导学生利用废品设计再生产品（提倡环保）。

知识储备：

在 2008 东京设计周期间的 Prototype 展览会上展出的 Spiral 灯具（图 11-4）,由设计师 Chris Kirby 设计。他用一整块白色的塑料片做这款螺旋灯的外罩,等宽切割出若干塑料细条后,将细条由头至尾像卷起画卷一样围成圆筒,再将两头轻轻向内压缩,使细条向外凸起,并交错成螺旋状,经装扮后形成一个海螺状的灯具外形。

德国设计工作室 DING 3000 设计的这套餐具名为"join",中文意思是"交融"（图 11-5）。人们从名字可以了解到该作品设计的特点是具有连接性,勺、叉和刀之间能通过中间的卡口连接在一起,形成一个稳固的三角形的支架,犹如一组餐桌上的"小型雕塑",设计十分巧妙,既美观又实用。

立体构成在产品和家具设计中的应用

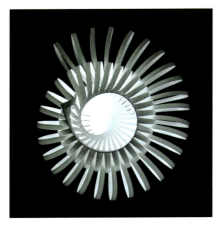
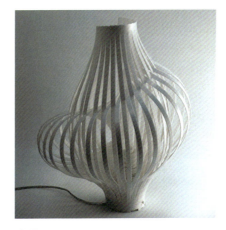

图 11-4　Spiral 灯具

图 11-5　"join" 餐具

【作业训练】

观察身边使用的产品或网络搜索创意设计产品，举例说明立体构成在产品设计中的运用。

项目训练二：立体构成在家具设计中的应用

训练目的：

本项目通过立体构成在家具设计中的实际应用案例，训练学生能够用立体构成的理论分析有创意的家具设计，并且能用所学的立体构成理论设计出创意性家具。

教学方法：

（1）学生预习并收集一些有创意的家具设计图片。
（2）教师从立体构成的理论讲解案例。
（3）学生运用立体构成的理论知识分析收集的家具设计图。
（4）引导学生观察身边人，为其设计一款实用家具。

案例欣赏：立体构成在产品设计中的应用

知识储备：

Designarium 的创意总监 Stephane Leathead 设计的这款创意仿生飞鱼椅的特点是可折成不同的角度，变成不同造型的鱼。它灵活多变，曲线流畅、简洁、优雅，其原木制作也凸显了自然美（图 11-6）。

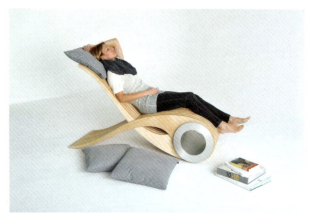 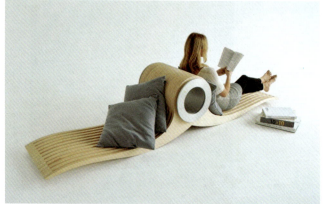

图 11-6　仿生飞鱼椅

这套名为"UNIKEA"（Unique IKEA）系列的可以随意组装的家具由伦敦设计师 Kenyon Yeh 设计（图 11-7）。设计师试图通过差异化的形式去塑造个性，使用者可以根据个人需求，将一套标准的宜家配件随意组装，无须按照安装说明来操作，如同私人定制的家居，可以增添新的细节。

 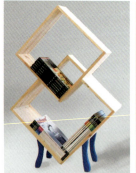 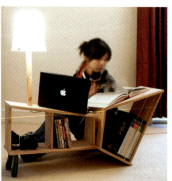

图 11-7　"UNIKEA"系列家具

MZPA Design 设计了一款几何、胶囊形状的座椅（图 11-8）。这款座椅是一个相对安静且不受打扰的私人空间，内部设置了符合人体工学的坐垫、储物袋、LED 灯、USB 充电、iPad 支架、扬声器系统甚至太阳能电池板等。封闭的空间设计可让使用者暂时脱离喧嚣的外部环境。

这款名为"星型座椅"的产品由设计师 Fydor Lazariev 设计（图 11-9）。其特点是钢结构部分和柔软的靠背和坐垫。该设计由四个不同的部分组成，用户可以用简单的螺栓轻松组装，此外，该产品还提供了不少个性化颜色选择。

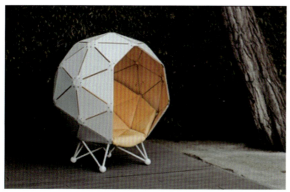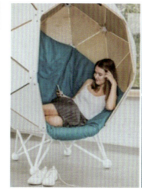

图 11-8　私密空间座椅

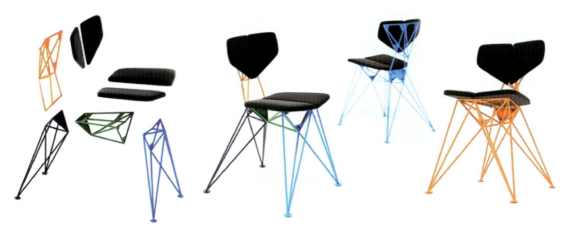

图 11-9　星型座椅

【作业训练】

观察身边使用的家具或网络搜索创意设计家具，举例说明立体构成在家具设计中的运用。

项目训练三：立体构成在室内设计中的应用

训练目的：

本项目通过立体构成在室内设计中的实际应用案例，训练学生能够用立体构成的理论分析室内设计的创意思路，并且能将所学的立体构成理论知识运用在室内设计上。

教学方法：

（1）学生预习并收集一些有创意的室内设计效果图。
（2）教师从立体构成的理论角度讲解案例。
（3）学生运用立体构成的理论知识分析收集室内设计效果图的创意思路。

知识储备：

华沙第五家 Przystanek Piekarnia 面包店由 Józef Hintz 设计完成。整个面包店的设计运用了线的构成，黑色的天花板和墙壁与室内那些同面包颜色相似的功能性装置合板形成对比，钢丝以水平方向错落有致地安装在天花板和地面之间。其明亮的内饰和复杂的结构从街上就可以看到，非常好地展示了店铺的形象（图 11-10）。

案例欣赏：立体构成在家具设计中的应用

立体构成在室内、建筑和景观设计中的应用

CREATIVE COMPOSITION DESIGN

图 11-10　华沙第五家 Przystanek Piekarnia 面包店

波兰华沙的 Ergo Digital IT 现代办公室由设计师 Trzop Architekci 设计（图 11-11）。该办公室不同于传统的 IT 部门办公室，有明显的现代特征，有可以接待客人和员工超过 300 平方米的公共空间。公共空间是办公室的核心部分，它是为各种各样的社交场合而设计的，主要用于会议、咖啡和午餐休息，为客人和员工营造良好的第一印象。

办公室还有几个不同功能的设计，半透明的会议室分隔了单独的工作场所，同时保持空间的连续性和流动性，用于员工之间的协作，或者独立与反思的工作（图 11-12）。

办公室的一个独特元素是一条蓝色地铺，穿过地板、砖墙、裸露的天花板、家具和隔声板，无缝连接办公空间（图 11-13）。

第十一章 立体构成在设计中的应用

图 11-11 波兰华沙 Ergo IT 现代办公室的公共空间

图 11-12 波兰华沙 Ergo IT 现代办公室的小空间

图 11-13 波兰华沙 Ergo IT 现代办公室

【作业训练】

观察自家或亲友家的房屋室内设计或网络搜索特殊的室内设计效果图，举例说明立体构成在室内设计中的运用。

案例赏析：立体构成在室内空间中的应用

CREATIVE COMPOSITION DESIGN

项目训练四：立体构成在建筑设计中的应用

训练目的：

本项目通过立体构成在建筑设计中的实际应用案例，训练学生能够用立体构成的理论分析建筑的结构设计，并且能将所学的立体构成理论知识运用在建筑设计上。

教学方法：

（1）学生预习并收集一些有创意的建筑外观图。

（2）教师从立体构成的理论角度讲解案例。

（3）学生运用立体构成的理论知识分析收集建筑外观图的结构设计。

知识储备：

2015年米兰世博会的主题为"滋养地球，生命的能源"，而中国国家馆以"希望的田野，生命的源泉"为主题，以"天、地、人"为设计原点。其建筑外观如同田野上的"麦浪"，设计靓丽清新，大气稳重。屋顶采用竹编面材覆盖，面材通过传统编制工艺选择不同的透光率，将自然采光引入室内，既满足了功能照明要求，节能环保，又降低了材料的成本，且将室内与室外空间相互贯通，通过建筑的屋顶、地面和空间，将"天、地、人"的概念融入其中（图11-14）。

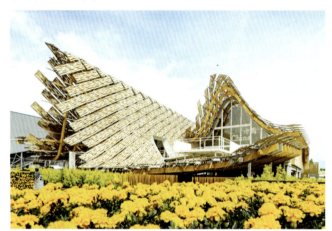

图11-14 米兰世博会中的中国国家馆设计

新哥本哈根幼儿园是由丹麦COBE事务所、PK3景观设计与D.A.I.的工程师们共同完成的杰作，由五栋垂直排列的砖片外墙、绿色的屋顶及屋顶花园构成。幼儿园的外观参照了周围红色砖墙的建筑，由垂直排列的红砖片作为房屋外墙，既与周围的建筑相和谐，又与操场围栏保持一致性，外观上给人一种统一感（图11-15）。

图 11-15　新哥本哈根幼儿园

【作业训练】

观察市区的奇特建筑或网络搜索造型奇美、结构特异的建筑，举例说明立体构成在建筑设计中的运用。

项目训练五：立体构成在景观设计中的应用

训练目的：

本项目通过立体构成在景观设计中实际应用的案例，训练学生能够用立体构成的理论分析景观设计，并且能用所学的立体构成理论知识设计并制作景观效果图。

教学方法：

（1）学生预习并收集一些景观设计图。
（2）教师从立体构成的理论讲解案例。
（3）学生运用立体构成的理论知识分析收集的景观设计图。

知识储备：

Jupiter Artlan 是一个主要用于雕塑展览的主题公园，位于苏格兰爱丁堡 Kirknewton，周围有八个地势分布，围绕着四个湖泊还设置了人行甬道（图 11-16）。

Richard Shilling 是一位艺术家和摄影师，他致力于地景艺术，他设计的地景艺术作品非常美丽，被称为"大自然的雕塑"，其作品呈现出不可代替的生命感和活力（图 11-17）。

案例赏析：立体构成在建筑设计中的应用

图 11-16　Jupiter Artlan 主题公园

图 11-17　Richard Shilling 美丽的地景艺术作品

　　Richard Shilling 说："地景艺术注重的是其中的过程，而不是最终的成品。你要善于收集身边来自自然的材料，其中的一些材料可能是瞬间即逝的，比如风或者是潮水。因此在制作的过程中我可以完全地投入进去，享受这个平静，神奇的过程。"

【作业训练】

　　观察身边的景观设计，举例说明立体构成在景观设计中的运用。

案例赏析：立体构成在景观设计中的应用

第三节 命题创作

命题创作一：亲情关怀的构成设计作品

（1）作业内容。

君子务本，本立而道生，孝悌也者，其为仁之本与。——《论语·学而》

百善孝为先，论心也论迹。此作业是为亲人设计一款实用的作品，符合其所需。

天下难事必作于易，天下大事必作于细。——老子《道德经》

细节决定成败。要为亲人设计作品，首先必须与亲人沟通，细心观察亲人所需，调查其基本信息、兴趣爱好和生活中的不方便之处。

（2）作业要求。

①用立体构成设计原理为身边亲人或朋友设计制作一款必需品。

②材料不限，设计作品不限，可以是产品设计、家具设计、室内设计、服饰设计、建筑景观设计等。

③单一色或多色彩不限。

④用100～200个文字清晰表达设计意图。

⑤先进行2～4个铅笔图创意，然后进行结构模型制作。

⑥检查创意的新颖程度、制作的精准程度和文案的完整程度。

（3）评分标准。

①创意新颖40%。

②制作精良50%。

③综合表现10%。

案例一：浴足休闲椅

【设计理念】

"浴足休闲椅"是作者为其爷爷设计的。作者的爷爷70多岁，有腰间盘突出疾病，爱好看书和浴足养生。因爷爷喜欢浴足，每次坐在小板凳上弯腰浴足，对于有腰间盘突出的爷爷而言是非常不方便的。

此设计作品"浴足休闲椅"不但不用弯腰，还有书架，能放书又能放茶杯，还能插电加热器，保持水温（图11-18）。

命题创作二：化"废"为"宝"

废旧材料指现代工业中的各种垃圾，如旧衣物、包装盒袋、瓶罐、竹、木、布、绳、碎玻璃、塑料的边角料及废五金材料、废机器零件等，还有各种轻工业产品、生活用品和现成品。各种垃圾的形态结构、材料肌理和视觉语言都能触发我们创作的动机和灵感，通过立体构成的原理进行设计，将垃圾变成立体构成、雕塑装置中的材料，成为后现代艺术里的经典"垃圾文化"。

（1）作业内容

是以圣人恒善救人，而无弃人，物无弃财，是谓袭明。——《老子》第二十七章

将废旧材料二次利用，制作成美观的雕塑装置立体构成艺术作品，或实用家具、产品、服装等作品。实现"废

图 11-18　浴足休闲椅

物 + 创意 = 宝贝"的创意立体构成设计。

（2）作业要求。

①作品使用材料必须是废旧材料。

②单一或多样材料不限。

③用 100 ～ 200 个文字清晰表达设计意图。

④先进行 2 ～ 4 个铅笔图创意，然后进行结构模型制作。

⑤检查创意的新颖程度、制作的精准程度和文案的完整程度。

（3）评分标准。

①创意新颖 40%。

②制作精良 50%。

③综合表现 10%。

案例一：金属宝贝人

【设计理念】

此设计利用废金属零件和废金属餐具制作而成金属小人，勺子或叉子做四肢，盒子或金属板做身体，头部是用圆形铁盒制作。金属小人形象生动，既滑稽又俏皮可爱（图 11-19）。

案例二：轮胎家具产品

【设计理念】

每年都有成千上万的轮胎成为"垃圾"，体积庞大的废轮胎无法循环使用，堆积如山。此设计就是利用废轮胎体积庞大，数量多，设计成"家具产品"。轮胎中空利用粗绳编织缝补成椅子，轮胎与木板、木棍组合成茶几（图 11-20）。

第十一章 立体构成在设计中的应用

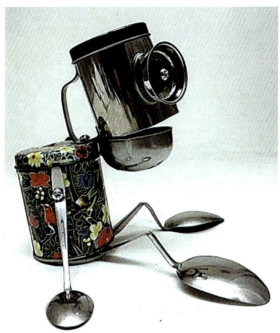
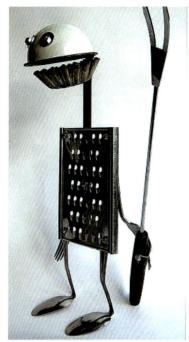

图 11-19　金属宝贝人

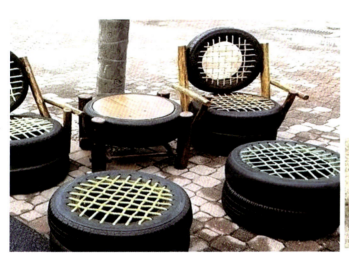

图 11-20　轮胎家具

立体构成专业
能力拓展

135

参考文献

[1] 穆旭龙. 平面构成创意设计 [M]. 重庆：西南师范大学出版社，2014.

[2] 吴艺华. 平面构成 [M]. 上海：上海人民美术出版社，2012.

[3] 徐欣，秦旭剑，李飞. 平面构成 [M]. 北京：中国轻工业出版社，2014.

[4] 林家阳，朱书华. 构成设计基础 [M]. 北京：中国轻工业出版社，2013.

[5] 张艳. 空间构成 [M]. 西安：西安交通大学出版社，2011.

[6] 吴艺华. 立体构成 [M]. 上海：上海人民美术出版社，2012.